巨匠的風情

名画読本　日本画編　どう味わうか

日本名畫散步

赤瀬川原平

陳令嫻——譚　JAPANESE PAINTING COLLECTION

序言

我們對日本畫往往抱持相當嚴重的偏見，例如老氣、嚴肅、姿態高、有距離等，不一而足。

我想這是因為我們身為日本人的關係。

今天如果是外國人看到日本畫，或許會因為形式特殊而發出驚嘆，覺得「好有趣！好可愛！好想要！」，二話不說就買了下來。

雖然現代的日本人相較以前已經相當西化了，然而骨子裡畢竟還是日本人，沒辦法老老實實為日本畫感動。

儘管缺乏相關知識，身體或腦袋還是多少知道日本畫，所以才會覺得老氣、嚴肅、有距離。

這種感情就像面對父母一樣。儘管每個家庭的情況不盡相同，但到了某個階段，我們總會避著爸爸，也不想跟媽媽走在一起，怕這個年紀還黏著父母，外人看了會覺得很遜。

不過人總是這樣，長大了、吃了苦，才明白當時年紀小不懂事，總算發現父母其實很了不起。

一旦懂得人生不總是盡如人意，只能在有限的範圍內盡全力，便會看清許多真相，也會看見父母的苦心。

但通常體認到父母的偉大時，他們往往已經不在人世了。

所謂「樹欲靜而風不止，子欲養而親不在」，正可用來描述日本人對日本畫的感情吧！

其實這種情況並非現在才開始，早在江戶時代就已經如此。日本的陶器在西方世界大受歡迎，出口貿易興盛，當時塞在箱子裡防碰撞的耗材，就是被揉成一團的北齋跟廣重的浮世繪版畫。

那可是眞品喔！不是像現在用印刷機印出來的複製品，而是用木板印製出來的、貨眞價實的北齋版畫，就這樣被揉得皺巴巴當成塡充物。

那時人們對版畫便已經避而遠之，就像對待父母一樣。

據說不只是迴避，甚至到了輕視的地步。尤其明治時代的日本人徹頭徹尾成了西洋的紳士淑女，老家的日本畫就像老式的日本衛生衣褲一樣惹人厭。

我們的身體繼承了這種厭惡傳統日本的歷史，所以在這波潮流下要求自己超越歐美，成爲全球數一數二的經濟大國。儘管達成了目的，鬱悶的心情卻不曾因此而撥雲見日。

我想，這是因爲我們的身體失去了一半的歷史，一如避開父母那般過度逃避歷史，因而造成了體內的空洞，想要塡補這空盪盪的另一半，需要的或許就是日本畫裡的元素。

但這種元素並不局限於日本畫，概略來說是所謂的「日本感覺」。例如和紙、毛筆、榻榻米、日本酒、味噌湯、壁龕、綠茶、梅乾、插花、掛軸、浮世繪、和室坐

墊、衛生筷等，真要說起來會沒完沒了，這種感覺分散於日常生活中，讓人不知道該怎麼統整才好。

我們的生活受到西方的理性主義支配，這又稱為「分析性的理性主義」。例如繪畫，應該是把眼前的事物照看到的樣子細膩地描繪出來，換句話說，就是畫得跟照片一樣。西洋畫的潮流雖然在照片出現後轉換了方向，但在那之前的主流是如同照片般機械式的寫實畫。

日本畫則略有不同。因為是畫，畫的自然也是看到的事物，然而日本畫的「看到」與其說是用肉眼，不如說是用心眼。

日本畫的核心不是眼睛這個機械性的部位，而是著重人性的部分，也就是看到之後的感受。

這一點具體顯現在陰影的表現方式。

例如晴天時，庭院裡的樹沐浴在陽光下，地面上會出現明顯的影子。西方畫家看到了影子，於是如實把影子畫下來。

然而日本畫裡卻沒有影子。天氣是陰是晴、時間是上午還是下午，都會影響影子

的形狀。但庭院裡的樹還是樹，日本畫家畫的是那棵不變的樹。

換句話說，如果時間是下午三點，西洋畫裡的影子就是下午三點的形狀，畫裡的

樹呈現的是那個當下的模樣。日本畫則沒有影子，所以沒有特定的時間，也就是不限

定時間的樹，那是畫家心裡感覺到的樹。

我認爲這就是西洋畫與日本畫最大的差異。至於兩者孰優孰劣，就端看觀者的喜

好了。

自從發現陰影的差異之後，我就對日本畫產生了濃厚的興趣，不再覺得離自己很

遙遠。過去覺得很老派，慢慢也不這麼覺得了。

就像察覺自己的老爸可能做過一番大事，於是進倉庫挖寶，這才挖掘出許多以前

根本不知道的傑作。

至於另一個讓人敬而遠之的理由，或許是覺得日本畫不過是裝飾。

日本畫多半畫在拉門或屏風上，而掛軸雖然是獨立的作品，卻也只是用來裝飾壁

龕；其他則是畫在摺扇、團扇或茶碗上等當裝飾──這些裝飾真的可以一本正經地當作藝術品來欣賞嗎？

我們為什麼會產生這樣的疑問呢？

這是因為近代出現了「藝術」這個詞，我們於是認為藝術作品是高於生活用品的五星級精品。這種觀念也是源自西方世界。

所謂的畫，原本是因為人類覺得生活用品或工具只有基本功能很無趣，於是添加色彩、雕刻出高低起伏、畫上圖案，進而形成。以前的人甚至享受這種畫與生活用品的結合。

到了近代，人們卻抹去生活用品的要素，輕視細枝末節，只篩選核心部分當作藝術，供上神壇。這種作法真的能為我們帶來幸福嗎？

我最近不太用「藝術」這個詞，而改說「風情」。這是我在路上觀察時的心得。

所謂的風情，引領我走入這世上的各種小巷，我因而得以進入連藝術都無法抵達的境地，最後透過風情走進水墨畫中、日本畫中。

我想藉由本書，跟所有對「日本感覺」有興趣的朋友一起分享找尋這種感覺的輕鬆捷徑。

一九九三年九月

赤瀨川原平

Chapter

1

葛飾北齋

〈富嶽三十六景　神奈川沖浪裏〉

「藍色」解禁後，發生了什麼事？

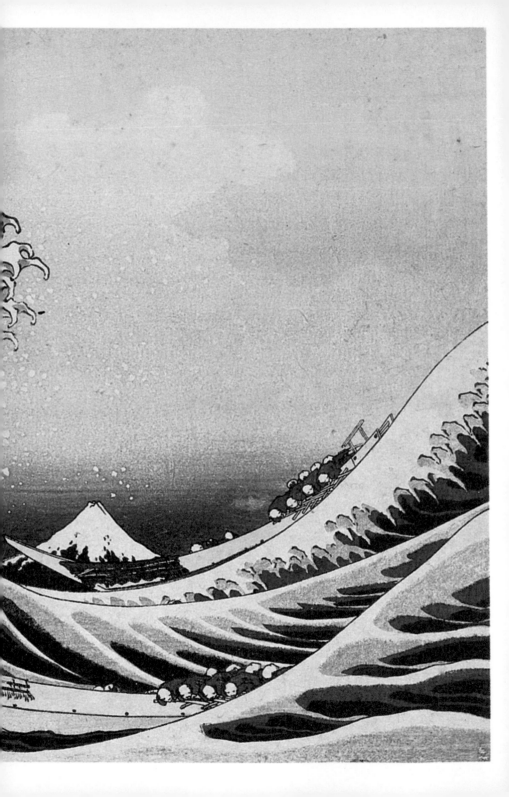

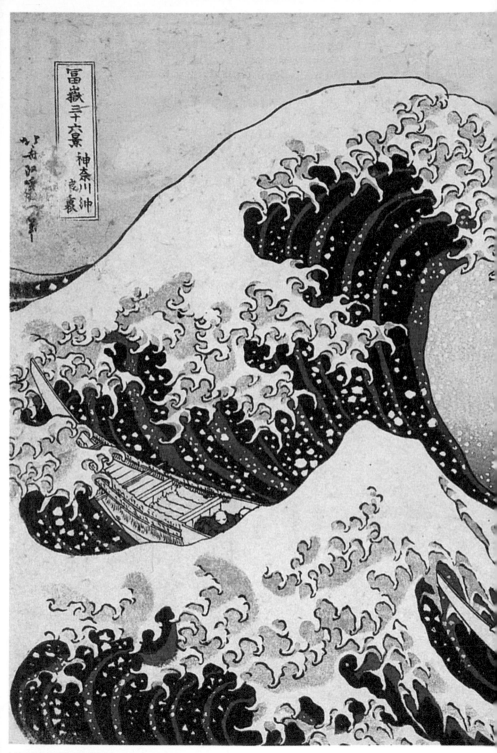

葛飾北齋

（一七六〇～一八四九）

舉世聞名的浮世繪畫師葛飾北齋生於一七六〇年，出生地是江戶。

他起先師從以描繪歌舞伎演員的「演員畫」而走紅的勝川春章，主要

便是描繪演員畫。之後脫離勝川派，以美人畫建立個人特色，大獲好評，

門下弟子衆多，形成了葛飾派。

北齋最著名的代表作是〈富嶽三十六景〉系列，繪製期間爲一八三一

年到一八三三年。當時他已逾古稀，創作欲卻依舊強烈，同時期還繪製了

〈諸國瀧迴＊〉與〈諸國名橋奇覽〉等風景版畫的系列名作。

創作不懈的北齋，直到晚年仍留下許多傑作。

而他廣爲人知的怪癖，則是一生經常改名與搬家。

北齋的眼睛是高性能相機

下一秒，波浪就會啪地一聲碎成浪花——但那是下一秒的事，此刻映現在眼前的還是完整的波浪，是完整的波浪即將碎裂的瞬間。能把這一剎那留在畫紙上，畫家下筆一定很快。

如果換作相機，快門速度大概是兩千分之一秒吧！所以才能清楚拍下轉瞬即逝的波浪。至於現在最快的相機，快門速度則是八千分之一秒。

不僅快門要快，還得配備望遠鏡頭。透過兩千毫米的望遠鏡頭觀望，朝眼前打來的波浪層層疊疊，每一道都歷歷在目，距離壓縮到彷彿觸手可及。

那個年代當然沒有這麼厲害的相機，也沒有望遠鏡頭。因此這一切景象都儲存在北齋的腦海中。在相機還沒問世的時代，他的大腦裡就已經配備一台了。

＊ 卽諸國瀑布巡禮。

我應該是在小學的美術課上第一次看到這幅畫，當時心想：怎麼有人能想到這種構圖，實在太厲害了。相信大家也作如是想吧？

就算眼都不眨地盯著看，波浪也會馬上碎成浪花，但要確認是不是跟北齋畫的一模一樣，也只能一直凝視著波浪。儘管相信自然老師一定可以告訴我波浪正確的形狀，然而有時候照片卻不一定就是對的。

最有名的例子，是西洋畫家傑利柯筆下的賽馬。畫中的賽馬兩腳同時往前伸，彷彿正在觀眾面前奔馳，充滿魄力和美感。然而當日後發明相機、實際拍下賽馬奔跑的模樣後，人們才發現馬匹其實是兩腳交替前進的。

站在科學的角度來看，傑利柯畫錯了。然而比較他的畫作與照片，畫中的賽馬看起來更像在馳騁，氣勢磅礡又賞心悅目。所以照片雖然贏得了科學的勝利，在人類眼中卻不盡然。

相同的問題也發生在大相撲的判定上——雖然近來多推動錄影審議，但實際判定時還是會憑藉裁判的雙眼。勝負的標準基本上是看誰先被推出場外或先碰到地板，儘

管以這樣的「數位」審議為優先，判定時也還是會根據力士倒下時誰的姿勢處於優勢的「類比」觀念。就這一點來說，依據的仍舊是裁判的肉眼。雖然有些離題，其實我想說的是，人類的視覺認知超越科學的問題正好呈現在北齋的這幅畫中。

欣賞這幅畫時，我們的注意力首先會受到波浪的形狀吸引。正當覺得北齋畫技實在高超時，仔細一看才發現波浪中藏著船，而且還不是蒸汽船那樣的大船，而是木造的日式小船。數一數，一共有三艘，而船上的人則緊緊攀附在船身。

這時我們不免又大吃一驚——原來船上有人啊！而且相較於小船與人類，波浪竟然如此巨大！這麼大的波浪下一秒會變得怎樣呢？

因此觀者再度睜大眼睛，思考「下一個瞬間」。原本下一個瞬間銳利的程度像是

西奧多・傑利柯（Théodore Géricault，一七九一～一八二四，法國）

畫家。大膽的筆觸與色彩和古典派形成對比，是浪漫主義畫派的先驅。法國浪漫主義畫派日後則因為歐仁・德拉克拉瓦（Eugène Delacroix）而發展至巔峰。代表作品是〈梅杜薩之筏〉。

美工刀，現在則是到了剃刀的程度，而且馬上就要割到皮膚了。這些人接下來會發生

什麼事呢？

船上的這群人究竟在做什麼？他們拱著背並坐，緊緊攀住小船不放，可能都正死

命地划船吧？我雖然也是日本人，但時代畢竟不同，看了這幅畫也還是不明白古人遇

上這種事會怎麼處理。

右邊的小船尤其危險，船身後半已經隨著大浪高高翹起，此時波浪還沒有碎裂成

浪花，正好暫停在這個瞬間。這種暴風雨前的寧靜最是可怕。左邊的滔天巨浪在下一

秒似乎會導致更駭人的局面。

然而觀察右邊船上的人們，會發現他們實在安靜得過分。這群人或許不是在拚死

划船，而只是單純拱著背、縮著身子。儘管看不出來，其實他們可能正雙手合十，口

中喃喃念著南無阿彌陀佛。

其他船隻也是一樣，每個人都刻意忽視巨浪，拚了命祈求神明保佑。

想像至此，又覺得這幅畫更不得了了。乍聞之下，耳邊似乎傳來驚濤駭浪的轟然

巨響，仔細一聽，卻能在砰然巨響之間聽到低沉的念經聲在水面徘徊：「……南無阿彌陀佛……南無阿彌陀佛……南無阿彌陀佛……南無阿彌陀佛……」

至於巨浪則討厭人類唯唯諾諾的態度，心想「念經有什麼用！」，更是使出力氣，想把日式木船一鼓作氣打入海底。

富士山連同觀者一併凝視的「神聖性」

觀者站在這幅畫前面，想必會先受到驚心動魄的狂瀾與在巨浪下載沉載浮的驚恐小船所吸引，可是請大家仔細想想，這幅畫可是〈富嶽三十六景〉之一，也就是以富士山為主題的畫。真正的主角富士山其實位於大海的另一邊，還被船頭遮去了一角，身影渺小。

北齋的這項安排實在令人佩服：他刻意縮小主角富士山，而強調眼前的巨浪與受

到威脅的小船，運用這些「雜音」凸顯富士山的壯美與價值，非但不因此失色，反而襯托出其雄偉之處。比起一般強調富士山的作品，更讓人感受到富士山的存在。

其他的山並不能這樣畫，這就是富士山特有的偉大，畫家不過是如實記錄。然而畫家了不起的地方就在於發現富士山的這項特點。富士山擁有絕對的優勢，是超越一切的存在──說存在太難懂，應該說是超越一切的不動產。

也就是從不動產的角度來看，富士山堪稱無價之寶。

我可不是在開玩笑，富士山是不動產界的大明星，令人只看一眼就刻骨銘心，不僅是絕不會忘記的地標，也讓人無法忽略其偉大。所以當作繪畫主題時畫得小小的就可以了。

畫家應該是掌握了富士山的價值核心，才決定提筆畫下〈富嶽三十六景〉吧！三十六景的每一幅畫中，富士山幾乎都身影渺小、位於遠處，反而是看得見富士山的地點和名勝被放在近處，細節也清晰可見。其中對比最誇張的，或許就是這幅〈神奈川沖浪裏〉。

然而，其他三十五景感覺都是描繪「看得見富士山的地點」，那麼這幅畫又是如何呢？

這三艘小船上的人該不會是搭船來看富士山的吧？但並沒有人在看富士山。

所以這裡並不是眺望富士山的地點，這幅畫也不是描繪觀光客欣賞富士山的畫。

巨浪和小船在眼前搬演一齣好戲，富士山恰好位於背景遠處，站在巨浪後方，凝視著驚滔駭浪、人類生命所受到的威脅與支離破碎的浪花。

這簡直近乎神明的視角吧！我不信教所以不太清楚，不過這種時候或許該說是老天爺的目光。

我們現在是叫太陽，以前的人則是說老天爺，並抱持著所謂「老天有眼」、「人在做，天在看」的傳統觀念。

換句話說，富士山是相當於老天爺、超越世俗的存在，但以不動產的角度來看，又比老天爺更接近凡人，直截地散發神聖的光芒。《富嶽三十六景》的每一幅畫都溫柔地洋溢著富士山的這項特色，其中則以〈神奈川沖浪裏〉的形式最銳利。位於遠處

的渺小富士山不僅凝視著巨浪與小船所構成的故事，還從畫裡直勾勾地盯著正在欣賞畫作的我們。

「藍色」解禁點燃浮世繪畫師的熱情

被富士山這麼盯著瞧也很難為情，所以接著我們就來觀察這幅畫的細節吧！畫面清一色是藍色，尤其波浪是以三種深淺不一的藍色所組成，只有小船的一部分和天空稍微帶黃。基本上這可說是一片藍色的畫。

這幅畫的用色也十分先進。事實上，以往沒有藍色如此鮮豔的浮世繪，通常都是用黑色、紅色、黃色與綠色印製而成，而沒有藍色──以年代順序欣賞就能發現，以前的浮世繪並沒有藍色。

現在憑藉科學技術，能隨心所欲調配任何喜歡的顏色，但古人卻只能用大自然的

植物與礦物製造顏料。我對古代的顏料作法不甚清楚，不過聽說藍色特別難調配。

所以看到前此的浮世繪印製的天空跟海洋不是藍色，總叫人覺得缺了點什麼。清

長的美人畫等作品已經引進了西方的遠近法，人物背後的風景令人拍案叫絕，但海洋

與河川卻仍只能用波浪狀的線條來表現。

然而，不知道古代沒有藍色，反而不會發現畫裡原來少了藍色。觀者的注意力被

畫家巧奪天工的配色所吸引，看見了黑色、紅色、黃色與綠色，卻忘記天空與水應該

是藍色。

這些畫家想必都下了一番苦工。姑且不論只畫人物的畫家，擅長風景畫的畫家一

定很不甘心吧！

人物特寫

鳥居清長（一七五二～一八一五，日本）

活躍於江戶時代後期的浮世繪畫師，以稱爲「清長風」的全身美人畫聞名。相對於此，喜多川

歌麿繪製的則多是名爲「大首繪」的女性臉部特寫圖。代表作品是〈美南見十二候〉。

然而就在北齋崛起的前夕，日本恰好進口了「普魯士藍」顏料。一旦知道這件事，我們就會明白這幅畫中為何出現這麼多藍色——藍色終於解禁，促使浮世繪充斥了藍色。

開始使用藍色的，當然是勇於挑戰或實驗精神旺盛的畫家，北齋也是其中之一。

看了這幅畫，我們確實能感受到他打算好好利用藍色的一番熱情。

就連緊抓著小船不放的人們也都穿了一身藍色的衣服。遑論波浪本來就是藍色的，而富士山也是以藍色與白色組成。

但這幅畫裡的富士山以白色居多，代表整個山頭都是白雪。由此可知畫中的季節是冬天，要是在這種天寒地凍的時節掉進藍色的大海裡可就糟了。所以小船上的人們才會顫抖著身子，緊緊攀住船身。也許震耳欲聾的巨浪之間傳來的不是念經聲，而是牙齒冷到打顫、咯咯作響的聲音。

衆所皆知，浮世繪是木刻版畫。

現在的版畫是事先決定好印刷的顏色與數量，由畫家在作品上署名，註明這是五

十幅中的第幾幅等等，視爲極貴重的作品。但是江戶時代的浮世繪不會印上畫家——

也就是畫師——的名字，當然也沒有署名，更不會註明印了幾幅，這又是第幾幅作品。浮世繪是忠於供需原理的產品：畫師畫好了畫，刻版師傅根據畫作雕刻，印刷師傅用刻好的木版印刷，印好了拿去賣，賣完了就繼續印，要是賣得好就會一直印。由於著重販賣，賣越多印越多，顏色往往並不統一。

所以同樣都是〈神奈川沖浪裏〉，畫面卻會截然不同。比如富士山上方的天空雕刻了一團團白雲，有些版本因爲顏色對比而一清二楚，也有些幾乎消失在背景中。

富士山上面的天空倘若印成藍色，飛濺的白色浪花便清晰可見，天空顏色要是不夠藍，就看不見飛散到空中的大量水滴。基本上版畫——尤其是浮世繪——並沒有所謂的「標準答案」。嚴格說來印刷方式多如繁星，作法也任意且不講究，甚至可能因爲秋天的景色太寂寥而不受歡迎，因此改成春天的顏色。

要說隨便是隨便，但這也是浮世繪厲害和了不起的地方。

不同於稍微改變顏色就顯得無精打采的虛弱作品，浮世繪具備強大的生命力，換

了顏色也能以另一種風貌呈現。

近來的藝術作品都透過數據化嚴格管理，畫家的精神則都用在維持相同顏色或不得違約等方面，深怕動輒得咎。江戶時代的浮世繪則飽含纖細又隨意的強韌力量，和現代作品大相逕庭。

葛飾北齋

〈富嶽三十六景　凱風快晴〉

日本人向富士山習得的大人物帝王學

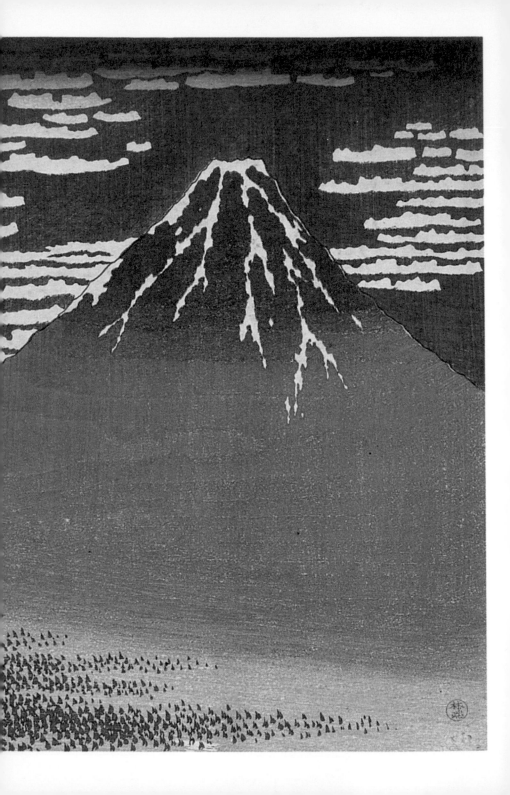

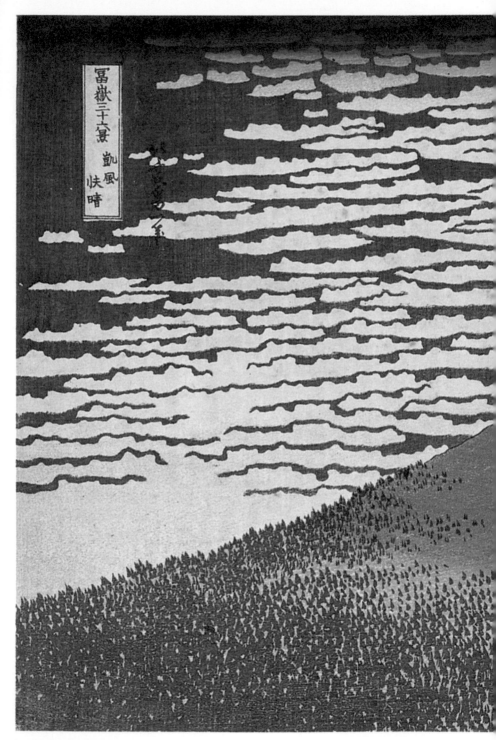

冨嶽三十六景 凱風快晴

從浮世繪到印象派——美感的投胎轉世

又是富士山。日本人一看就知道這畫的是富士山。

外國人應該也一眼就能看出來，畢竟富士山如今聲名遠播——我認為正是北齋的這幅版畫〈凱風快晴〉建立了富士山的名氣。

雖然缺乏強而有力的證據，不過我想這應該是第一幅正式以富士山為主角的畫作。

結果這幅畫卻可能曾被揉成紙屑，運往歐洲。

其實不只是〈凱風快晴〉，日本的浮世繪當初可是以紙屑之姿進軍全球。十九世紀中期，日本會在出口陶器時把浮世繪揉成紙團塞進陶器之間，作為緩衝包材。歐洲人把這些紙屑攤開一看，對浮世繪豐富的色彩、出色的構圖與萬鈞的筆力驚為天人，於是衍生出了印象派。

簡單來說就是這麼一回事。據說歐洲人一開始看到的紙屑是《北齋漫畫》的片斷，自那之後，他們對日本的關心便由陶器延伸到當作緩衝包材的紙屑，西方的畫家

與美術愛好者攤開這些紙屑時往往難掩興奮之情。

這是多麼奢侈的社會啊！日本居然把這麼了不得的版畫當作紙屑！在更早以前，

馬可・波羅曾經告訴歐洲人日本的道路都是金塊鋪成的，相信他們看到浮世繪時的驚

訝不亞於聽到用金子鋪路。

而把這些畫當作紙屑的日本人實在也很了不得。長久以來不斷創造如此美麗的作

品，最後竟然因為習慣而厭倦，再也感受不到個中價值，反倒是完全不識浮世繪為何

物的西方人撿到這些碎片而讚嘆不已。

我在從事路上觀察時，也經常遇到立場不同導致價值觀迴異的情況。例如在荒煙

蔓草的庭院角落發現一台被棄置的腳踏車，上頭處處鏽蝕，匍匐在地面的藤蔓生長纏

繞，爬滿了整台車。冬日將至，逐漸變紅的楓葉和腳踏車構成了賞心悅目的畫面，

就像大師用腳踏車創作菊花人偶＊一樣。像我這樣的路上觀察者會因為感動而拍下照

＊ 菊花人偶：日本的一種傳統花藝，以一朵朵的菊花組成人偶的衣物。

片，盛讚其偉大與精彩，簡直是國寶級的藝術品。然而日後再度造訪時，腳踏車已經被當成大型垃圾丟到路邊的垃圾場了。

原來立場與想法造成的差距這麼大。不僅是小巷裡的老舊腳踏車，世界史上也會發生一樣的事，其中最簡單明瞭的例子，就是淪為紙屑的浮世繪與印象派之間的關係。浮世繪在日本人看膩之後遭到輕視與忽略，到了西方卻博得感動的讚嘆，因而重生。在日本被回收再利用的廢紙，來到西方世界重獲新生，唯一不斷投胎轉世的就是美感。

江戶強大的力量磨練了浮世繪

無論如何，這幅畫中的富士山實在壯麗雄偉，該說是悠然自得還是泰然自若呢？

總之除了「大人物」以外，實在沒有更適合的形容詞了——為什麼富士山總是這麼威

風凜凜呢？

我發現，眞正的大人物其實都不喜歡成爲鎂光燈的焦點，而習慣客客氣氣地退居

到一旁。

通常只有暴發戶和一步登天的人才愛搶鋒頭，這種行爲有其可愛之處，但畢竟不

是眞正的大人物應有的舉止。

這座富士山爽快地往旁邊靠，把空間留給滿布卷積雲的天空跟山腳下的綠野。這

樣的構圖，代表畫家北齋自然呈現出大人物的架勢，莫非這就是所謂的「英雄惜英

雄」？北齋究竟是從哪裡學來這番大人物帝王學，懂得避開中央的位置好掩映富士山

的鋒芒，並讓其光芒柔和地映現呢？

然而仔細想想，這種退居一旁的作風本就是日本人自古以來的習慣。無論是茶

道、花道、書法、繪畫都是如此，文學亦然，俳句等正是鑽研如何描繪日常瑣事而誕

生的文學類型。這些都是日本人日常生活中的藝術，就連尋常百姓也明白這樣的道理

——日本人其實個個都是大人物。

西方人八成是攤開紙屑、看到畫中的構圖，才明白日本人的這番能力，因而大吃

一驚吧！

日文「赤富士」，是指沐浴在秋日旭陽下的富士山。萬物籠罩在剛從夜裡甦醒過

來的新鮮空氣中，唯有高聳的富士山瞬間化爲一片紅色。我雖然很想親眼目睹這樣的

景色，但不在富士山附近住上一陣子且天天早起，應該無法實現。

然而北齋這幅單純的木刻版畫，卻巧妙地詮釋了秋季日出時的氣氛。

因爲時值秋日，他於是選擇畫卷積雲。這是在空中最高處形成的雲，也正是「秋

高馬肥」之際會出現的秋季白雲，藉此凸顯透明的天空是多麼廣闊。想觀星也是秋季

最適合，夏夜雖然涼爽舒適，卻因爲氣候過於炎熱使天空不夠透明，而冬季的空氣儘

管冰冷清透，夜裡卻冷颼颼的。

說來說去，還是涼爽的秋季天空最好，「凱風快晴」正是切合這幅畫的標題。

畫中卷積雲的排列方式也值得一看。要描繪大自然隨興的排列談何容易，越是聰

明的人越容易受到理論與規則束縛，認眞考究的結果往往淪爲一板一眼。難就難在打

破慣有的思考模式，從某個層面來說，懂得「揮灑自如」的人才能畫得自然。因此西洋古代的風景畫老是把葉子畫得整整齊齊，就像直接轉印呆板固執的人腦中的景象，讓人看了就煩躁。

說到這裡，日本人倒是很懂得「揮灑自如」的心態，古代水墨畫裡的樹林山峰都呈現了大自然的隨興排列。

這是充滿玩心的人才辦得到的事。北齋畫中的卷積雲也擺脫了人工法則，悠然自若，山腳的森林同樣是筆尖流暢點畫的成果。

之所以說北齋的技巧高超，便在於觀者看了也賞心悅目，不是畫師自己畫完便了事，而是落實在版畫這類「需要動腦」的藝術類型中。這種作法就像轟出一支逆轉的二疊安打，反而更加提升畫中的透明度。

換句話說，版畫是需要計劃的藝術品。首先由畫師描繪，刻版師傅依照畫作雕刻木版，印刷師傅俐落地印出作品。因為是大量印刷的成品而非單一作品，所以必須事先考量目標與工序的效率。這種作法容易喪失自然的力量，導致「揮灑自如」的心態

畏縮，進而妥協。

因此這種藝術形態與設計雷同卻不相同，是貫徹了不考慮目標的粗獷力道、揮灑自如的效果與自然的隨興力量。

不僅是〈凱風快晴〉，當時所有的浮世繪都具備這番氣勢。畫家跨足設計與繪畫，在兩者之間自由來去，這或許是浮世繪多到會被揉成紙屑的時代所造就的結果。

或許不只是畫家本人，殷切期盼的觀者也懷抱著同樣強烈的心態。浮世繪畢竟是商品，除了畫家的畫技之外，還包括觀者的鑑賞能力與期待下一幅新作的欲望，這些力量強大到促使浮世繪本身也具備了能量，和現代藝術的情況大相逕庭。

靈山富士山表面所浮現的「木紋」

姑且不管這些論調，富士山本身的確雄壯威武，「靈山」這個稱號當之無愧，相

信大家都會確實體會過。

冒昧以私事為例，我是將近二十年前在富士川休息站體認到這件事。當時家父年事已高，臥病在床，要由名古屋接送至橫濱。我們途中經過富士川休息站，停車吃午餐時，映入眼簾的富士山景可說無與倫比。時值二月，富士山的上半部都是積雪，下半部帶紫的綠意則朝山腳延伸，天空萬里無雲，眼前的山巒彷彿觸手可及。我親眼見過好幾次富士山，也常在畫作與照片中看到，自以為已經很熟悉富士山了，然而腦中所有的知識和資訊卻在那個當下一掃而空，被富士山的莊嚴神聖所震撼而茫然若失。

臥病的家父雖然因為腦梗塞而無法言語，但看到我指著說「今天富士山的景色好雄偉」，也側過臉來輕輕點頭贊同。那是家父最後一次看到富士山。一方面可能是受到父親罹病的影響，我當時深深體會到富士山是名符其實的靈山。一般知名不動產往往名過其實，富士山反而實過其名，真是不簡單。

許多畫家因而描繪富士山，也因而畫下許多不如實物的作品。因為富士山偉大而選擇作為主題，卻又因為主題過於偉大而使得畫不如山——描繪富士山的畫作幾乎都

不如眞正的富士山。

另一個原因，或許是北齋早大家一步畫了〈富嶽三十六景〉。

的確，凡事先搶先贏。北齋的〈富嶽三十六景〉雖然直接表達了富士山的偉大，畫作本身相較於富士山卻毫不遜色。或許正因爲他是第一個描繪富士山的畫家，才能坦率地呈現富士山本色。

除此之外，換個角度思考，會發現赤富士的表面多了幾分強悍的印象。

我一開始並未留意，然而多看幾次，確實發現畫中的山峰表面帶有清晰的木紋。然而一旦看到清晰的木紋，我莫名地大受打擊：

「啊！富士山居然是區區木板。」

浮世繪是木刻版畫，畫中出現木紋並不奇怪。但是這並非畫家原本的用意，沒有即便版次不同，但浮世繪的木刻版都一樣，因此不管哪個版次都看得到木紋。

木紋母寧才是理想的成品。只是印刷次數一多，受到磨損的木板自然容易顯露木紋，印刷師傅一時輕忽也會導致相同後果。

富士山上出現木紋的確帶給我打擊，然而這種打擊不會叫人生氣，反而覺得爽快

俐落。儘管這是木板印出來的富士山，卻也寶相莊嚴。

畫中的富士山聳立於晴空之下，南風吹拂，悠然自得，姿態優美。正當觀者因而

感動敬畏時，富士山本人卻表示：

「沒有啦！我不過是一塊木板印成的。」

帶有木紋的富士山好像搔著頭褪去禮服，毫無保留地坦露自己的原貌。莊嚴的姿

態與木紋的落差之間出現巨大的縫隙，空氣變得好通暢。

3

歌川廣重

〈名所江戶百景 龜戶梅屋舖〉

印象派從浮世繪中所學到的

歌川廣重

（一七九七～一八五八）

浮世繪畫師歌川廣重生於一七九七年，江戶人，以出色的風景版畫保留了江戶時代晚期的風景。

他起先師事歌川豐廣，繪製美人畫之類的作品，但真正讓他發揮長才的卻是風景版畫。他的風景版畫始於一八三一年的〈東都名所〉系列。

當時正是葛飾北齋的巔峰期，兩人可說是競爭對手。廣重於一八三三年刊行了最知名的代表作品——〈東海道五拾三次〉系列。

至於描繪江戶各地美景的〈名所江戶百景〉系列，則是他在人生最後階段的創作。

梵谷臨摹的〈龜戶梅屋舖〉

我是透過梵谷認識了歌川廣重的這幅畫。

我跟梵谷當然沒有交情，而是在他的畫冊裡第一次看到這幅畫。比起畫裡的梅花庭園，當時我的目光忍不住停留在兩側梵谷寫的拙劣漢字上。

其中一邊的「大黑屋錦木江戶町一丁目」還能勉強辨識，另一邊就看不懂在寫什麼了，只認得出「新吉原□大丁耳屋木」。

梵谷應該是看著不知哪裡的漢字，用油畫的畫筆學著寫下來的。疲軟的筆觸和強調線條粗細的歪曲字跡，叫人不禁把注意力放在他寫字的力道上，十分滑稽。

人物特寫

文森・梵谷（Vincent van Gogh，一八五三～一八九〇，荷蘭）

與塞尚（Paul Cézanne）、高更等人並列後期印象派的代表畫家。畫作用色強烈，筆觸線條扭曲。代表作品為〈向日葵〉、〈朗格魯瓦吊橋〉。

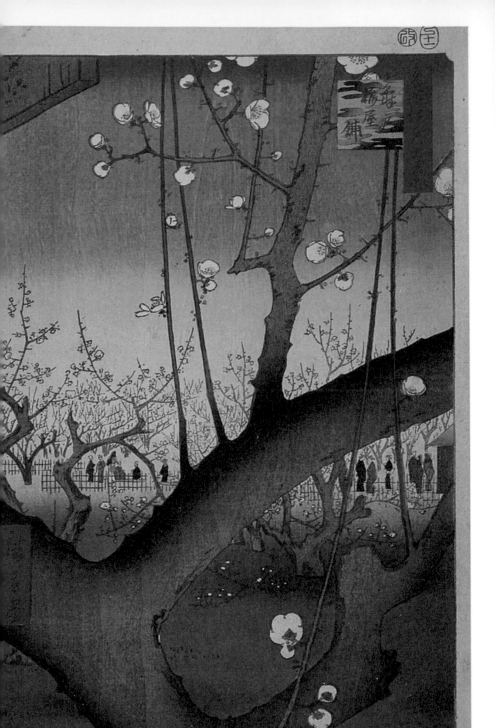

那時我還不是日本畫迷，而是西洋畫迷，尤其傾心梵谷。突然看到他臨摹浮世繪，實在大吃一驚──咦？梵谷居然會臨摹日本的浮世繪？吃驚的程度大概跟看到奶油放在壽司上差不多。

然而這幅梅園風景圖怎麼看都是梵谷的作品。構圖雖然有些奇妙笨拙，遠方梅樹的畫法卻完全符合他的畫風，最前方的梅花則和他的風格有些出入。當時我雖然還沒看過廣重的原作，仍覺得他臨摹得很勉強。

勉強歸勉強，梅樹的枝幹怎麼看都是日式畫風，莫名地不搭調。

我當時還是十幾歲的少年，並不知道印象派與浮世繪之間的關係，滿心認為西洋畫遠勝日本畫，對於古老的日本畫不屑一顧。

日後在美術書籍上讀到西洋繪畫受到日本的浮世繪影響而衍生印象派時，不禁感到懷疑，認為日本人誇大其詞，內心還浮現了奇妙的想像──奶油跟壽司混在一起怎麼可能會產生印象派呢？

然而我畢竟看過梵谷臨摹浮世繪的畫，因此心想或許真有這麼一回事吧！

數十年後，我終於擺脫了對西洋藝術的無條件崇拜，還寫起了現在這樣的文章。

當我重新翻閱廣重的畫冊時，目光停留在這幅畫上，心有戚戚焉：

「這真是一幅好畫……」

廣重描繪的並不是現實的世界，梅園綠色的地面其實是烏托邦的土地。相較於現實世界，烏托邦的地面如夢似幻，只要跨出一步，似乎就能緩緩前進十公尺。

然而畫中的氣息卻十分寫實，四處伸展的梅樹枝枒彷彿碰觸到了我的肩膀與臉頰，傳來撲鼻的梅花芬芳。

一望即知，遠方的人群正在賞梅，沉浸於梅花的香氣中。

或許因為我是日本人，曾經有過類似的體驗。儘管時代已經改變，畫中依舊如實地散發我所體驗過的氛圍。

重新欣賞梵谷的臨摹，雖然我很喜歡他，卻不得不說實在很拙劣。

但這也無可厚非，畢竟他不曾沐浴在那樣的氛圍裡——儘管他必定曾有過類似的經驗。

新綠、季秋、紅葉、孟夏等，每個季節都有獨特的氣氛，地球上四處分布著類似的四季風景。

然而各地的當季景色相似卻不相同。梵谷所畫的梅樹背景中，奶油色的低空處因爲顏料而看起來像是一朵朵花，梅花還畫得像盛開的杏花或木蘭。他的畫充斥個人風格是理所當然的，但在觀者眼裡還是會覺得很奇怪。現在重新比較兩幅畫，不消說，當然是廣重遠勝於梵谷。

「渲染」的技法引領觀者體驗快感

說起來這畢竟是版畫，稱爲原作很奇怪，用「成品」這個詞比較恰當。版畫有許多成品，每幅成品雖然因爲印刷技術而多少有些不同，但也不至於像梵谷臨摹的差異那麼大。

顏色與渲染的程度或多或少不同，甚至會因應出版商的要求而大幅改變顏色。但畢竟執行每道工序的師傅都是日本人，每個人以相同的手法進行所有步驟，思考模式也是全日本統一，因此不會出現梵谷那種等級的差異。

挑選自己喜歡的版本，或許正是木刻版畫的樂趣。就拿羊羹來說好了，用機器切割的話當然大小一致，但如果是媽媽用菜刀切的，大小就多少有些不同了，孩子多的家庭還會興奮地期待究竟誰能拿到比較大塊的。不一致的滋味雖然令人不安，卻也會因此感到失望或喜悅，成為一種樂趣。日本人的感受就是如此豐富。

我喜歡浮世繪中——尤其是風景畫裡——渲染的天空。不僅是天空，地面、海洋或河川等水面，甚至像是這幅畫的梅樹樹幹都使用了渲染的技法。嚴格來說，每幅畫的渲染程度都不一樣。就算放寬一點來看，只要比較同一幅畫的幾個版本，就能發現其中巨大的差異。

我曾經造訪木刻版畫的工房，為師傅專注作業的模樣而感動。其實日本直到現在都還有人在印製浮世繪，這項技術確實地傳承了下來。

我很在意天空的渲染是怎麼印的，結果方法很簡單：在刻版塗上顏料，下半部用濕抹布左右抹一下就可以了。

力道的控制當然需要訓練，但那如夢似幻的空間原來是用抹布擦去顏料這麼單純的手法，令我十分感動。古人想得到這種作法，真是太厲害了。

每次欣賞天空的渲染時，總覺得自己身處夢境，想化身為小蟲子，飛進那彷彿位於遠方的渲染當中。

以這幅畫來說，我想去的地方在人群後面一點的位置。天空一路渲染到下方，地面也變得模模糊糊，兩者融為一體，彷彿處於無重力狀態。走進那個地帶，可能連時間都會融化。小蟲子在那裡斂起翅膀休息，就會有許多顏色掠過口中，每種顏色好似都嘗得到味道。

畫中對梅樹的渲染也是很出色的點子。類似天空的渲染，卻又發揮了不同的效果。西洋畫的顏色深淺是源自光影，浮世繪則有些不同。

畢竟浮世繪不是徹底忠於原景原物的寫實主義，畫的並不是肉眼所見，而是心眼

所見。

因此畫中的梅樹不同於實物。樹的顏色多少有深淺之分，卻不是依照肉眼所見詳實描繪，而是隨興安排，這種作法反而讓人覺得更貼近實物。

梅花或許也對營造氣氛有所貢獻。廣重筆下的梅花有大有小，有含苞待放的蓓蕾，也有盛開的花朵，錯落有致，令人讚嘆。此外有些朝左，有些朝右，有些則朝向後方，如實描繪了開花的情景。

如果是偷懶的人就會簡化成一到兩種固定的畫法，導致梅花的形象變得扁平。廣重卻細心觀察，把梅花實際存在的各種姿態都畫了出來。

我想這是因為他真心喜歡畫梅吧！真心喜歡觀察現實世界的景色，思考如何用畫筆重現；真心喜歡掌握自然的樣貌，尤其是自然的排列、隨意的排列。

於是他在這幅畫中把花朵畫得栩栩如生，梅樹樹幹則僅以深淺不一的單色呈現，觀者的五感反而因此打開。

要是將每一項元素都畫得躍然紙上，觀者反而沒有打開五感的必要。「我手畫我

見」儘管寫實，觀者看了卻不見得有同樣的感受。完全忠於原景原物的結果，可能只是描繪出事實。

這幅畫藉由衝擊觀者的單一感官，促進其他感官運作。觀者不是被動看畫，而是受到畫的吸引，主動打開五感觀賞，這是最高明的技巧。

浮世繪呈現的現實——尤其是廣重的風景畫——看了叫人賞心悅目，或許就是源自於此。

這本來就是日本畫的特徵。其實不僅是畫，而是日本人呈現感受時的特徵。藉由描繪部分細節，促使觀者想像整體的模樣。

針灸也是一樣的道理，一個穴道通了，整個人就重獲新生。

正因如此，渲染的效果更令這幅畫栩栩如生。梅樹樹幹的顏色單純以深淺表現，在寫實主義看來實在過於隨意，然而隨興的畫法卻轉換為觀賞的快感，所以浮世繪的渲染才會如此賞心悅目。

3 D畫家廣重其實是在尋找「Z軸」

我鋪陳的順序有點顛倒了，其實這幅畫應該先探討構圖。

廣重大膽地將梅樹放在畫面最前方，以攝影來說就是超越最短焦距的位置，觀者會因為梅樹過於貼近而不禁盯著看。這種構圖不僅逼近距離的極限，也是踩在大膽與小聰明的界線上。

然而這正是浮世繪的特徵，更是廣重的魅力。

巴黎的畫家們驚訝於「原來還有這招」，而且馬上就受到了影響。

浮世繪在用色方面影響了梵谷與高更，在構圖方面則影響了竇加與羅特列克。這或許因為日本的浮世繪是商業主義的產物。

前文也提過，版畫打從一開始就被設定為商品。所以浮世繪雖然是畫師表現自我的手段，中心思想卻是商業價值，賣得不好的畫風會漸漸遭到淘汰，賣得好的畫風則日益普及。

人物特寫

保羅・高更（Eugène Henri Paul Gauguin，一八四八～一九〇三，法國）

後期印象派的代表畫家。受到印象派影響，日後前往位於南太平洋的大溪地，以「平塗」的風格描繪島民生活。代表作品為〈沙灘上的大溪地女人〉。

人物特寫

艾德加・寶加（Edgar Degas，一八三四～一九一七，法國）

畫家。曾與西斯萊（Alfred Sisley）、雷諾瓦（Pierre-Auguste Renoir）等人交遊，亦曾參加印象派畫展，作品卻多描繪舞者與賽馬，風景畫則近乎零，與印象派畫家的作風有所區隔。代表作品為〈謝幕〉。

人物特寫

土魯斯・羅特列克（Henri de Toulouse-Lautrec，一八六四～一九〇一，法國）

畫家。十九世紀末在巴黎蒙馬特著力描繪舞者與妓女，同時也以製作海報聞名。代表作品為〈紅磨坊舞會〉。

據說當時的競爭相當激烈。原畫雖然是由畫師繪製，出版商的力量卻也不容小

覷，他們會對畫師提出許多要求，紅色的畫賣得好就要求畫紅色的，藍色的畫賣得好

就要求畫藍色的，就算畫師內心有不同的想法，出版商也會希望畫師選擇能大賣的畫

風。兩者角力的結果，便是創造出充滿活力的浮世繪。要是光憑畫師自行思考，就算

絞盡腦汁也畫不出這種畫來。

畫師因此開發出大量出乎意料的配色與構圖，發展出各種令人驚豔的組合。

競爭激烈代表需求量大。畢竟會被揉成紙團當作出口陶器時的緩衝包材，表示印

製的數量一定相當驚人。畫師爭先推出新穎別緻的畫作，觀者的眼力也因而提升，期

待著更精彩出色的作品，一旦覺得北齋好就一窩蜂迷北齋，覺得廣重好就爭相購買他

的作品。

互相競爭的結果，便是出現這些大膽的構圖。要是單憑個人喜好作畫，很難冒出

這種創新的點子，正因為觀者引頸期盼，加上市場競爭，畫師才會開始去思考如何帶

給他們驚喜。最後也才變成塞在陶器間的「紙屑」，輾轉來到巴黎畫家的手上。

在此稍微離題，我最近發現廣重的構圖應該是出自「３Ｄ」的概念。

以私事爲例，我最近迷上了立體相機。這種相機是利用兩個橫向並排的鏡頭拍攝出兩張一組的立體相片。我覺得非常有趣，還出版了立體相片的攝影集。

然而這種使用立體相機拍攝時採用的構圖方式，其實正是廣重的手法。

因爲要拍出不同於一般照片的立體感與距離感，所以焦點一定得落在前方，藉由畫面最前方的物體，感受與遠方物品和背景的距離。

我一開始拍了幾捲底片之後，發現畫面前方一定得有些什麼，構圖因而受限，無法擺脫相同的模式。

廣重最初大概也受到一樣的束縛，經歷過一番痛苦掙扎吧！

但是立體相機的樂趣就在於立體感與距離感，當我發現只能在有限的構圖模式中拍照時，思考怎麼下工夫反而趣味橫生了。

我拍照時不覺得自己跟廣重有共通之處，但現在想想，當時的心態簡直和他一模一樣。立體相機的樂趣不在拍照而在觀賞，這一點益發神似廣重了。

一般的風景照是思考如何在2D的平面下工夫，立體相片則是3D的世界。看著風景思考如何拍照時，除了平常的平面景象，還必須加上一條代表距離的三維軸線。看著那些使用立體相機拍照的夥伴中，也有人會用「帶著Z軸」這個說法代替「帶著立體相機」。

換句話說，就是在X軸與Y軸之外，還需要Z軸。我

廣重也是如此，他總是隨身帶著畫筆與「Z軸」，這幅〈龜戶梅屋舖〉便是典型的例子。我要是生在江戶時代，大概也會帶著立體相機走到相同位置，拍攝相同的構圖吧！

當我發現廣重的構圖與立體相機的共通點時，這才明白他的構圖方式雖然會被批評是耍小聰明或是迎合大眾，但其實不完全是運用了遠近法，而是致力於探究Z軸。

各位說是不是呢？

歌川廣重

〈東海道五拾三次之內　品川〉

透過繪畫體驗江戶的庶民生活

驛站品川的過去與現在

遠處天邊一片魚肚白，空氣有點冰涼。大多數的人還在睡夢中，只有少部分人動了起來。

海灣裡停了幾艘帆船，其中四艘揚起風帆，左邊的幾艘則放下風帆，停靠在港灣中，彷彿陷入沉睡──就連帆船都還在海上做著夢。

沿岸幾棟民房林立，畫面前方的房子掛著蘆葦簾子與燈籠，看起來像是店家，賣的應該是吃食吧。

路上有些二人挑著像方形燈籠的東西，頭戴斗笠、手持拐杖，朝成排的房子走去，眼看著身影就要消失。

那些林立的房子，從玄關看來應該是旅館。

天空雖然晴朗，遠方靠地平線一帶卻籠罩在雲層下。那一帶是陰天嗎？或是雲朵布滿了整面天空呢？我從小就經常思考這個問題，卻百思不得其解。

天空的正中央寫著「東海道五拾三次之內　品川」的字樣，紅色的葫蘆形印章蓋上了「日之出」三個字，左邊也蓋了紅色印章，還寫上「廣重畫」。

這就是廣重知名的系列作〈東海道五拾三次〉中的〈品川〉。

而品川這個地方本身也夙負盛名。這裡是山手線與東海道線的分歧點，也是京濱急行電鐵發車的起點。品川站的悠久歷史和新橋不相上下，因而成為電車的基地，是許多鐵路線的起迄點。地圖上顯示這裡有很多條鐵路，車站占地極為廣大，還有好幾座月台。許多月台因為過於老舊而不堪使用，這些閒置的月台現在則被改成啤酒屋

——自從日本國有鐵路民營化成為JR之後，便下工夫提出了這些優秀的點子。在車站月台喝生啤酒，讓人產生微微的罪惡感，真是刺激暢快。且月台空間開闊，正好可以看到對面月台上人來人往、上下電車。看著其他人匆忙趕路，自己倒悠悠哉哉地喝著啤酒，剝著下酒的毛豆，和朋友閒話家常：「說到今年的巨人隊啊……」

這是現代的情況，但畫裡可是遙遠的江戶時代。當時沒有新幹線、電車，也沒有汽車，出門都靠雙腳。可以騎馬的只有武士，當時的馬匹可說相當於現在的直升機

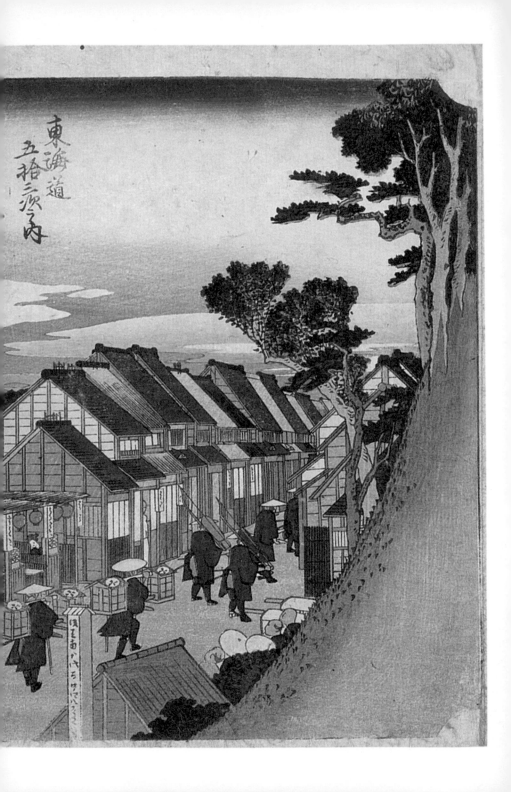

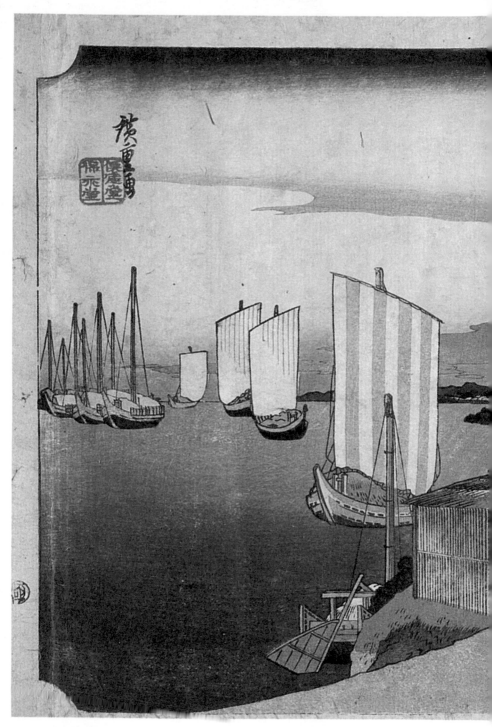

雖然也有轎子，但那是董事長或總經理等級的人才能搭乘的交通工具，大多數人還是只能步行。

品川早在那個時代就出現了，正因如此，現代人才能坐在品川車站的月台喝啤酒。儘管當時還沒有月台，這幅畫裡卻已經看得到店家。江戶時代尚未有東海道線這條鐵路，但已創建了東海道，畫中正是東海道上的品川驛站。

驛站的「驛」是馬字邊──現在的車站停的雖然是電車，以前停的可是馬。

我那個年代很多人是在火柴盒上看到〈東海道五拾三次〉。那應該是三十多年前的事，在香菸鋪買火柴時，火柴盒上印的都是這一系列的畫。應該五十三幅都有吧！我當時總是順手買、隨手丟，要是那時用完沒丟掉，好好保存到現在也是一套驚人的收藏，真是可惜了。

然而最近使用〈東海道五拾三次〉宣傳的，聽說是製作茶泡飯料的廠商。我雖然沒吃過那家茶泡飯，但廠商把這系列的畫印成了附贈的小卡。儘管茶泡飯料應該沒有多達五十三種，不過每幅畫倒都符合茶泡飯的滋味。

衆所皆知，從東京——不對，從江戶到京都的幹線稱爲「東海道」，沿途共有五十三個驛站。每個驛站都住一晚的話，可是五十四天五十三夜的長途旅程，因此有些驛站想必只會路過吧？

這些驛站平均相距不到十公里，其中有些距離長達十五公里，也有才三公里的短距離。

說起來，離我家最近的車站約莫一公里遠，走路要花十五分鐘左右，換算起來步行一小時是四公里，一天走十小時則是四十公里。

而江戶距離京都將近五百公里，一般來說步行大約需要十多天，加上休息時間，一天大概得走上八到十小時。

那個時代當然沒有電燈，所謂的光源是燈籠或太陽。滿月的夜晚雖然也很明亮，但當時只有緊急情況下才會在夜裡趕路，否則一般都是晚上好好休息，爲第二天的路程儲備精力。

總之，能行動的只有太陽出來的時候，通常是清晨卽將日出之際或日出時從驛站

出發。

現在投宿時都會被問到：「要幾點用早餐呢？」我明明想多睡一會卻又會掙扎地

回答：「八點半好了。」廣重那個時代的人，八點半早就在路上了。大家大概都是六

點或五點半吃早餐，甚至是五點也說不定。

寫著寫著，我莫名回想起二次大戰時的生活情況。現代人則是非不得已不會在五

點起床。

因此畫裡呈現的是大家一早從品川出發的景象。欣賞這幅畫時總覺得有些涼颼颼

的，就是最好的證明。此時太陽還沒升起，只是微微露出光芒，天空方才濛濛亮。

畫面前方掛著蘆葦簾子的店家應該是所謂的簡餐店吧。櫃台上擺著類似小展示櫃

的架子，看來還擺了一些小菜——燉菜、涼拌菠菜、炒牛蒡、滷鯖魚等傳統日式套餐

的配菜。

燈籠因為天亮了而熄滅，客人看來都已經吃飽離開了，莫名有些寂寥。

現代人多半是夜貓子，有些人可能一輩子都沒看過朝霞吧！

〈東海道五拾三次〉是呈現江戶庶民生活的百科全書

品川是〈東海道五拾三次〉系列中的第一號驛站。該系列的第一幅作品雖是日本橋，但日本橋是起點而非驛站，這個系列是五十三個驛站加上起點江戶與終點京都，所以一共有五十五幅畫。

廣重的〈東海道五拾三次〉儘管膾炙人口，然而仔細思考哪幅畫稱得上代表作時，卻意外地說不出來。

畢竟對現代人而言，朝霞可沒那麼容易見到。我通常是意外早起或在大家還沉睡的黎明時分偶然清醒才會看到朝霞，這時候天空看起來實在清爽宜人，也就只有這種時候，才會覺得當夜貓子真是壞習慣。畫中如實呈現了那樣的早晨氣氛。

海灣裡，彷彿還沉浸在夢鄉中的帆船更添說服力。

這個系列整體的氣氛和連貫的風景，構成了完整的一幅畫，所以要想從中選擇一幅代表作並不容易。

這一點和漫畫很像。我以前曾經為了柘植義春的漫畫而深深感動，寫相關評論時卻選不出最具代表性的一格畫。

漫畫雖然是畫，卻是許多畫連貫而成的一部作品。閱讀時我整個人投入故事當中，每一格畫都在腦海中留下深刻印象。所有畫面在我心中等於一個完整的作品，無論挑選哪一格都不夠完整，因此實在難以抉擇。

廣重的〈東海道五拾三次〉雖然不是漫畫，每一幅都是獨立的作品，然而要從中挑選代表該系列的畫作卻十分困難，這一點和漫畫有異曲同工之妙。

像他的〈東都名所〉等系列的構圖就都十分新穎，每一幅都能看作獨立的存在。

相形之下，〈東海道五拾三次〉的構圖則是走四平八穩的路線，循規蹈矩，毫不出奇。

畫師作畫時或許出現了類似漫畫家的想法──所有的畫構成一趟旅行的故事，藉

由旅行訴說日本的風情、風俗與季節。

飄著雪、下著雨、颳起風、升起炊煙、流了汗、濡濕了衣物、餓著肚子、吵起架來……各式各樣的場景發生在這五十三段旅途的每個角落。

風景畫在現代看來並不稀奇，然而當時以風景為主題的畫作組成多達五十五幅畫的系列，恐怕是獨步全球的。

有些風景畫會帶上人物，〈東海道五拾三次〉的每幅畫中也都畫了人，沒有一幅畫裡只有風景沒有人。

畫中的所有人物都有事做：有人正在攬客，有人正在下馬，有人正在抽菸，有人正在過橋，還有人正在洗手，有人正在把濕掉的衣物擰乾，有人正在追逐被風吹跑的

人物特寫

柘植義春（一九三七～，日本）

漫畫家。擅長以強調陰影的陰沉筆觸，描繪潛藏於人心的黑暗與滑稽的一面。作品魅力在於讀完之後會留下不可思議的餘韻。代表作品為《螺旋式》、《無能的人》。

斗笠，也有人正在過河。看了這系列的畫作，不禁覺得大家都說日本人過勞，實在其來有自。

但我認同的其實不是日本人工作過度，而是每一幅畫都細膩地描繪了庶民的生活。雖然細膩，卻不瑣碎。

西洋藝術界也有擅長描繪庶民生活的畫家——老彼得‧布勒哲爾，但是他的畫就讓人覺得太囉嗦了。

雖然囉嗦的畫作也有其趣味，但〈東海道五拾三次〉畢竟是風景畫，人物不過是用來點綴的，仔細觀察還會發現每個人物都在勞動。雖然只是點綴的角色，卻又不同於郁特里羅筆下的路人。

〈東海道五拾三次〉中的人物不是基於藝術的理由而入畫，每個人都有屬於自己的故事，實際生活在所屬的場景中。如果問他們現在正在做什麼或是要去哪裡，想必每個人都回答得出來。

因此廣重這個系列的畫作，可以說是日本的庶民生活百科全書。

畫裡幾乎沒有武士，就算有也毫不起眼。每個人都汲汲於生活，都是旅途中的市井小民。他們彷彿形成網眼，密密地罩在東海道的風景中。所以五十五幅畫的構圖雖然平凡無奇，卻怎麼看也看不膩。

人物特寫

老彼得・布勒哲爾（Pieter Bruegel de Oude，一五二五左右～一五六九，法蘭德斯）

畫家。作品多半描繪農民，因而獲得「農民畫家」的稱號。特徵是細節描繪細膩，如同圖鑑。

代表作品為〈雪中獵人〉。

人物特寫

莫里斯・郁特里羅（Maurice Utrillo，一八八三～一九五五，法國）

終其一生不斷描繪巴黎，尤其是蒙馬特街景。可說是唯一一位發現巴黎侘寂之處的孤高畫家。

代表作品為〈寇當死巷〉。

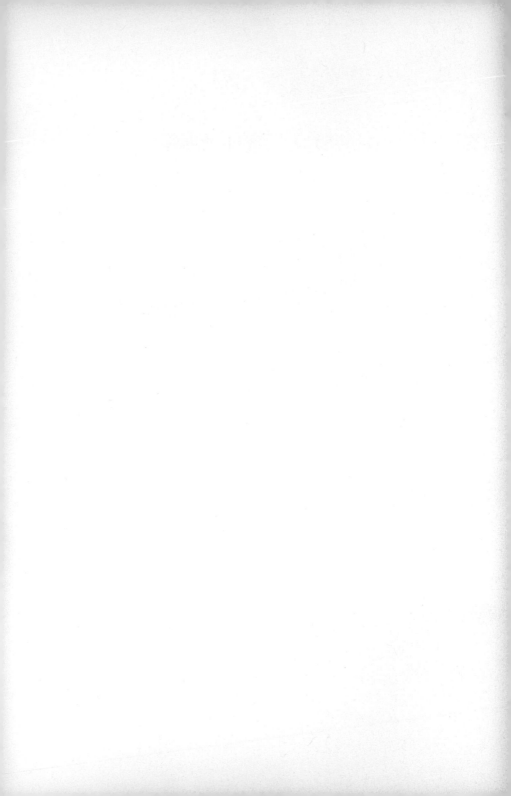

Chapter 5

喜多川歌麿〈姿見七人化粧〉

美人畫的魅力與刻版師傅的手藝

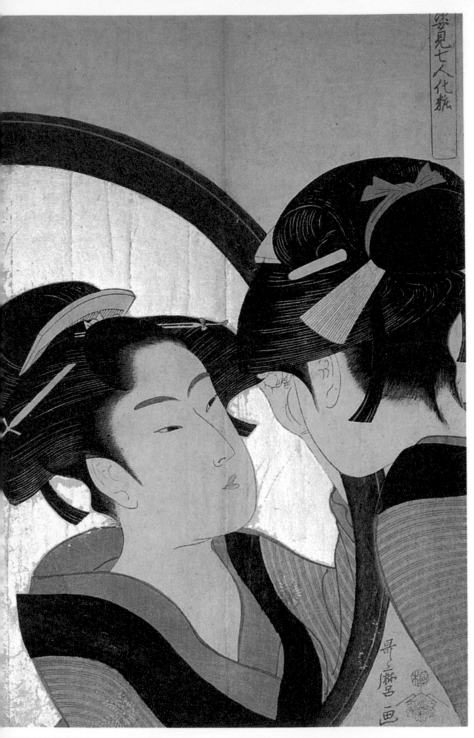

喜多川歌麿

（一七五三～一八〇六）

喜多川歌麿是以美人畫博得名聲的浮世繪畫師。他生於一七五三年，出生地眾說紛紜，不知何者為眞。

一七八一年，他遇到了生命中的貴人蔦屋重三郎，蔦屋是當時的大出版商，終其一生援助歌麿不遺餘力。

歌麿在他的贊助下，以狂歌繪本*的畫師身分開始在畫壇嶄露頭角，最後終於以美人畫大放異彩。到了一七九〇年代，則有〈姿見†七人化粧〉、〈婦女人相十品〉等美人畫傑作一一面世。

然而一八〇四年時，歌麿卻因爲作品觸犯幕府禁忌而入獄。儘管沒多久便出獄，卻還是在一八〇六年九月離開了人世。

* 狂歌繪本：有插圖的狂歌集，狂歌是以諷刺社會或滑稽戲謔爲主題的和歌。

† 姿見：指大鏡子。

江戶的文化水準是連春宮畫都追求藝術的境界

這是一幅美人畫，日本人一看就知道畫裡是位美女——但我無法以肯定的語氣說出這句話。畢竟富士山一看就知道是富士山，但是不是美女卻涉及個人喜好，何況審美觀還會隨著時代改變。

不過我想她應該算是美女，尤其她的脖子後方，也就是後頸到耳朵、臉頰、下巴的線條圓潤柔和，雖然我不是古代的諸侯，不會說出「快快平身，上前讓寡人看看」這種話，但如此貼近美女依舊讓我心頭小鹿亂撞。

一直把美女兩個字掛在嘴上，好像只關注畫中人物的吸引力，那麼畫作本身又是如何呢？這一點就留到後面討論，畢竟對於畫家本人和當時的觀賞者——也就是買下這幅畫的客人——而言，關鍵就在於是不是美女。畢竟眾人的藝術修養已經成為了直覺，畫作本身精彩出色是理所當然的，所以大家的注意力都會放在美女的討論上。

比起討論這幅畫中的人物是否為美女，歌麿的春宮畫在西方世界更是享有盛名，

提起歌麿就會聯想到春宮畫。只是由於諸多原因，本書無法介紹他的春宮畫。

據說因為歌麿在春宮畫中把日本男性的生殖器畫得過於偉岸，以致西方女性一看到日本男性，眼神就為之一變；至於看到實物後感到十分失望一事，也是眾所皆知。

然而到了資訊發達的現代，已經不會再發生這種事了。

那時就連著重實用性的春宮畫也是由歌麿等知名畫師繪製，觀者則是不自覺地追求具備藝術價值的作品，顯示了江戶時代高度的文化水準。普通的春宮畫無法引起一般人的興趣，畫家必須達到更高的境界。當時觀者的眼界之高，現代人根本比不上，文化水準可說既卓越又穩定。

因此本書介紹的不是春宮畫，而是女性照鏡子時沉靜、高雅又神祕的瞬間。

為什麼這幅畫不是春宮畫，我看了卻依舊心頭小鹿亂撞呢？畫面沉靜卻令人怦然心動，應該是因為背後還是隱藏了方才提到的春宮畫魅力吧。

畫家筆下原始的性感魅力如同細長的絲線，從春宮畫延伸到〈姿見七人化粧〉裡。性感的絲線當然不是明目張膽地暴露在畫中，然而只要稍微扯一扯便能發現。觀

者也因此莫名感受到畫中的這番魅力，心頭因而怦怦然吧？

儘管如此，性感魅力畢竟隱藏在畫中，所以觀者是靜靜地心動，連自己都沒發現。

所謂的女人味，據說類似極微小的流動粒子。沒事的話，波濤不興；然而一旦流動起來，便隱含無法預測的驚人力量，靜靜飄散在空中。

倘若沒人發現，微小的女人味粒子便會保持原狀；一旦遭人發現，則會急速膨脹擴大。因此人類無法測量女人味的數值，也無法以現代的科學知識說明。

女人味當然無法以科學的角度分析，所以畫師才會用不同於科學的方法來詮釋，至於究竟使用何種手法，就端看畫師的手腕了。

所以看到這幅畫會心動，正代表是對歌麿露了一手的畫師才華心動。

這番解釋非常拗口，畢竟纖細的感動總是難以言喻。

尤其是美人畫──不，其實不只是美人畫，描繪風景名勝的風景畫也是如此，美女與畫作本身的魅力相互交融，密不可分、相輔相成，無法單獨欣賞其中一項要素。

超現實主義畫家受到歌麿何種影響？

進一步分析這幅畫之所以令人感到靜默的恐懼，主要源自美女照鏡子的新穎構圖。姑且不論鏡子，畫家是從斜後方描繪年輕女子的背影。頸子到臉頰的柔嫩肌膚如同本文開頭所述，實在過於逼真。觀者緊鄰著這名女子，代表畫家與女子近在咫尺，當事人則面對著鏡子。

站在女子後方的男子此時開始湧現曖昧的情愫，彷彿窺視著對方的罪惡感微微刺激著心靈之際，原本望著鏡子的女子竟朝自己瞥了一眼。

哎呀！

相信大家都有這種經驗，明明做了卻沒意識到自己的行為，對方則投以「不容你否認」的眼神。

因為畫裡的人物是女性，我於是假設觀者是男性，並藉此揣測他的心理。

畫中的女子看著鏡子，所以當然知道背後有人，至少她感受得到畫師的視線，知

道觀者的存在。她也知道觀者多少會因而產生罪惡感，於是刻意在對方的罪惡感略微

高漲之際瞥了一眼，利用鏡面反擊。

這不是心機，而是人類原本就是這種生物。所以女子就算知道這項心理作用，也

不是基於腦中的認知，而是直覺地明白人性。

歌麿描繪的就是這樣的人物，所以這幅畫裡其實也畫進了觀看女子的男子。

反過來說，畫裡只描繪了鏡中女性的臉龐，鏡中呈現的也是「一號表情」──照

鏡子時會擺出的冷淡表情。映照在鏡子裡的臉龐是畫面焦點，更顯得畫面右側僅露出

一角的背影栩栩如生。

因此薄薄的一張畫裡卻同時存在前與後、表面與內心等多種角度。這種畫法影響

了歐洲畫家，促使畢卡索開創了立體主義──雖然並沒有這種說法，但畢卡索要是真

的受到這幅畫影響也不足為奇。

然而超現實主義和電影大師愛森斯坦所建立的蒙太奇理論的確受到了影響。

不過不是受到歌麿筆下的這張臉影響，而是一般浮世繪中的人物臉龐。

我們已經把畫師以纖細的線條所描繪的細眼和鷹勾鼻視為浮世繪人物固定的造形，認定是一種常識──所謂的浮世繪就是這種風格。相信江戶時代的人更是覺得理所當然，也或許他們真的就長成這副模樣。然而常識有時也會瓦解。這時要是重新審視這幅畫，就會不禁覺得畫中人物長得真奇怪。

人物特寫

巴勃羅・畢卡索（Pablo Picasso，一八八一～一九七三，西班牙）
二十世紀美術界最偉大的巨匠。經歷「藍色時期」、「粉紅色時期」，開創立體主義，終生創作不懈，直到人生最後階段。代表作品為抗議德國在二次大戰中空襲西班牙的〈格爾尼卡〉。

美術小知識

立體主義（Cubism）
二十世紀初期創立於法國的一支藝術流派，中心人物為畢卡索與布拉克（Georges Braque），手法則是分解描繪的對象，在畫中重新建構。經典作品為畢卡索於一九〇七年描繪的〈亞維農的少女〉。

我們日本人的想法、服裝與生活如今已經西化很深，基本上算是半個西方人了，

但另一半畢竟還是日本人，所以看到浮世繪裡的這張臉不會特別驚訝。然而要是真正的西方人突然看到這幅畫會怎麼想呢？

他們一定會覺得這張臉很詭異吧！眼睛細長如同開了一道縫隙，嘴巴小如蟲子，臉頰異常寬大，鼻子則像彎折後的鐵絲。

就算感受到畫作本身的優美，一定還是覺得畫中人物的臉就像妖怪一樣可怕。

西方國家強調寫實，認定「我手畫我見」，照實描繪是數百年來不可動搖的常識，所以看到浮世繪裡的人臉肯定不寒而慄吧！

想到這裡，連我都覺得有點可怕了。尤其是人物的嘴巴，不僅小得離奇，還莫名地栩栩如生。乍看讓人不禁想像女人的臉上要是真有這麼一張蟲子般的小嘴，動起來會是什麼樣子？

但是當時女性的嘴巴似乎真的很小，櫻桃小嘴正是美女的必備條件。

我不清楚那時的人是真的覺得嘴巴小的女人美，或是習慣性地認為這樣才美。但

看著這幅畫，不禁覺得當時的人憧憬的確實是這種得用鐵鎚把米粒敲扁才塞得進去的誇張小嘴。

人物的眼睛也是讓人想起來就毛骨悚然。彷彿用剃刀在臉上割開的兩道口子，眼球在縫隙裡骨碌碌地轉。如果這張臉能像橘子一樣剝開，恐怕會露出跟臉差不多巨大的眼珠子吧。

這實在太嚇人了，還是別想下去得好。

但是歐洲人不會停止想像，所以這張臉的大小與質量的異樣對比，才會催生出了超現實主義。

美術小知識

超現實主義（Surréalisme）

興起於一九二○年代，是一次大戰後的藝術運動。描繪潛意識與非現實的世界，企圖藉此表現超現實。代表的藝術家包括達利（Salvador Dalí，西班牙）、馬格利特（René François Ghislain Magritte，比利時）與恩斯特（Max Ernst，德國）等人。

換句話說，這是一種建立在特殊對比上的美學，尤其當我知道愛森斯坦是受到浮世繪臉部異常的對比啟發而發展出蒙太奇理論時，著實大吃一驚。

電影的蒙太奇手法是藉由插入其他視角的畫面與原本的畫面形成對照，取代持續播放的單一畫面，營造相輔相成的效果。

這是對目前的電視廣告有著十足貢獻的技術，在當時則是嶄新的電影技術革命，令眾人刮目相看，也影響至今。

歌麿自然不會知道這些事。他不是憑藉理論，而是單純覺得有趣而下工夫，並享受著這些樂趣。或許他也曾經想過：原來這張臉有這麼多學問啊？理論這種東西可真了不得。

日本藝術厲害的地方就在於出自玩心或興趣，便能輕輕鬆鬆達到這番境地。

在畫中欣賞刻版師傅的技藝

這實在是幅美麗的畫。樸素的畫面乍看之下好像只有兩種顏色，但其實是疊了好幾塊刻版才完成這般細膩的色差。

例如頭髮、衣領和圓形的鏡框雖然看起來都是黑色，仔細一瞧，其實是黑色和混了靛藍的灰色。這種纖細的差異實在別緻。

眉毛也是一樣，黑歸黑，其實還有點灰。我心想畫裡的女性要是掛著兩道全黑的眉毛，看起來倒像男人了。翻閱其他畫作，會發現眉毛都是灰色的，或是以細線取代

人物特寫

謝爾蓋・米哈伊洛維奇・愛森斯坦
（Серге́й Миха́йлович Эйзенште́йн，一八九八～一九四八，蘇聯）

電影導演，蒙太奇理論的奠基者，日後帶給電影界革命性影響。代表作品為〈波坦金戰艦〉與〈伊凡雷帝〉，著作包括《電影辯證法》等。

全面平塗成黑色。灰色的部分或許也不是特意用灰色印刷，而是使用和頭髮、衣領部分相同的黑色顏料，只有眉毛的地方稍微用布巾抹一下。這個時代的木刻版畫雖然成品細膩，但其實會巧妙地減省刻版的數量。

和服顏色的細膩差異也十分美麗，例如最裡層的衣領是暗褐色，頸子處的衣領、黑色與暗褐色的衣領間則露出一小塊紅褐色，袖口也是一樣。

以現代的土木工程爲例，這種程度的差異根本看不出來，全部用推土機鏟成一樣的高度不就得了嗎？古人認爲像這樣下工夫營造些許差異是一種樂趣，代表當時的文化水準遠遠高於現代。

究竟爲什麼會出現交差了事和樂在工作兩種截然不同的心態呢？

梳子、髮簪的顏色和臉部膚色也是一樣。雖然看來是同一種顏色，卻仍有些許差別。我本來以爲膚色就是紙張原本的顏色，但背景的顏色卻深了一點，到底是臉還是背景稍微塗上了顏色，則得看眞品才能分辨了。

鏡子白色反光的部分則是抹上雲母粉，這樣的手法即是所謂的「雲母刷」。以前

亮晶晶的材料都很高級，當初應該是想用雲母粉呈現鏡面光亮的質感吧。

而我每看一次便感動一次的，則是人物的頭髮，髮際處一根一根畫得清清楚楚。

雖說是畫，但其實是刻。浮世繪的製版是很辛苦的工作，衣服的線條和圖案、人物臉部等各處都是分工處理，其中最困難的就是髮際處。既然專門負責雕刻髮際，代表天天都在處理這麼纖細的線條，所以成果才會如此出色。畫師筆下的線條不會這麼細緻，真要畫得如此細膩可是一大工程，因此我想只有雕刻刀才能呈現這樣纖細銳利的線條吧。

我總想，浮世繪有畫在紙上的原畫嗎？

當然浮世繪一定要先由畫師繪製原畫才能繼續其他步驟，但是原畫最後保存下來了嗎？

這件事情只要查一查就能得到答案，我以前造訪木刻版畫的工房時應該也看過流程，現在卻忘了。

我想原畫最最後應該沒有保留下來。因為雕刻師傅是把畫師畫好的原畫貼在木板上

雕刻，所以一旦刻好了，畫也就沒了。

畫師與其說是完成一幅作品，不如說是製作了木刻版畫所需的原畫，因此浮世繪中的線條可說是因為刻版師傅才得以完成。要是仔細看看原畫，或許會發現出乎意料地馬虎，比如只畫了部分髮際當範本，其他地方由刻版師傅自行仿照塡滿。

現代的漫畫也是一樣，雖然重要的部分是由漫畫家親自作畫，但背景和細節等則都交給助手處理。

當然，漫畫跟浮世繪的等級不同，不過作業流程則大同小異。畫師的畫作要等到木刻版畫印刷完畢才算是眞正完成。儘管用筆畫成的浮世繪「肉筆畫」能直接感受到畫師的筆觸，但製版印刷後呈現在世人面前的，才是眞正的浮世繪。

Chapter 6

鈴木春信〈緣先物語〉

太平盛世的江戶戀愛故事

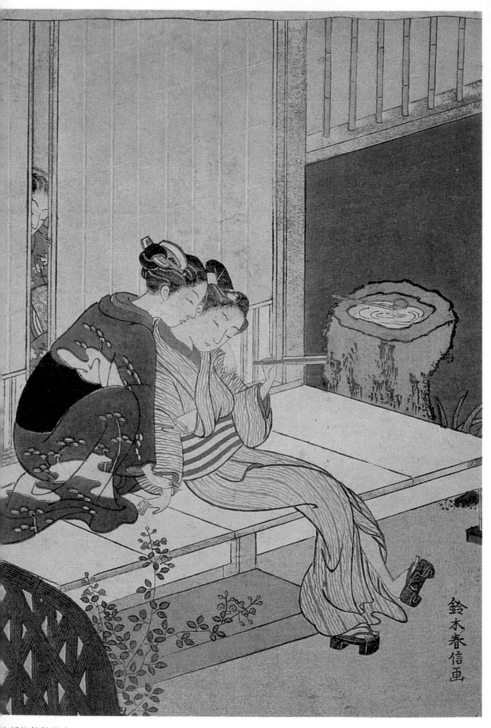

鈴木春信

（一七二五左右～一七七〇）

鈴木春信的畫作充滿江戶時代的瀟灑風情，身為浮世繪畫師的他生平謎團甚多，出生地也不詳。

而他的名字躍上歷史的舞台和浮世繪的發展有密切的關聯──當時是一七六五年，也就是「錦繪」登場的時候。

錦繪是使用多種顏色印刷而成、極為精緻的版畫，後來成為浮世繪的主流，而第一位以創作錦繪聞名的畫家正是春信。

他從一七六五年到過世的五年間，創作了諸多知名的錦繪，且數量非常龐大。

〈緣先*物語〉、〈坐鋪八景〉等都是他的代表作。

＊緣先：指簷廊邊。

春信筆下的江戶愛情故事

畫中的人物正卿卿我我。

其中一人坐在簷廊邊抽著菸——不對，仔細一看，她手上拿著的不是菸管，而是扇子。她翹起小指，拿著扇子卻沒在搧風，掛著木屐的腳還往上抬。

另一個人則軟綿綿地靠在拿扇子的人身上，臉頰還貼著對方的脖子，彷彿在思考接下來要怎麼繼續卿卿我我，也很像彼此在說悄悄話。

為什麼兩個女人要這樣親親熱熱地靠在一起呢？好奇怪啊！

一隻手搭在對方肩上，另一隻手握著對方的手。

浮世繪經常以男女戀情為主題，出現這種畫面並不稀奇。但是第一次看到這幅畫時，我以為是兩個小孩彼此依偎。

仔細一看，後面的紙門微微拉開了一道縫隙，露出另一位女性的身影。八成是母親覺得事有蹊蹺，因此擔心地探看孩子們在做什麼。

但是當我進一步閱讀各類解說時卻發現——什麼!?這是一對男女?

請容我重新說明：那位坐在簷廊邊，翹著小指拿把扇子、抬起掛著木屐的腳的，

其實是男性。

雖然心想不可能，但解說裡寫道，他懷裡的那束紙是某位千金小姐送來的情書。看到她插在頭上的

而身穿暗紫色和服、軟綿綿地與男子耳鬢廝磨的明顯是女性。

梳子，就知道她是受小姐之託來送信的婢女。她雖然依照小姐的吩咐親自把信交到年

輕男子手上，卻趁機接近對方，整個人往男子身上靠。

至於拜託婢女傳信的小姐，就躲在拉門後方——婢女究竟把信交給他了嗎？啊！

她交給對方了。不光交給對方，還往對方身上磨蹭，連臉都貼到人家脖子上去了，

可惡！

躲在拉門後面偷窺又不能讓對方發現，但到了這步田地該怎麼辦呢？要大剌剌地

拉開門走出去嗎？

總而言之，這幅畫表現的大概就是這樣的情景。我以為是女性的人物其實是男

性，躲在後面偷窺的也不是兩人的母親。我想知道實情後大吃一驚的大概不只我一個人吧。

畫作本身是不是這類故事的插圖，目前還沒有定論，但上述這段情節應該是學者長年以來的研究成果。

欣賞畫作果然還是需要具備基本知識，然而獲得相關知識後，也絲毫未改變我對這幅畫那軟綿綿的第一印象。

所有繪畫形式中，便屬浮世繪最擅長描繪這種柔和溫婉的氣氛，而春信又堪稱個中高手。

簷廊散發出溫和的動物氣息

我一開始以為畫中的兩人是孩童。春信筆下的人物總是像孩子般圓潤，身材雖然

高䠷，五官輪廓卻是兒童的比例，渾圓可愛，一看就知道不是成人。

因此當我知道他是年輕人時，著實大吃一驚。當然人物頭上有瀏海，代表他還不是成熟的男性，而是尚未成年的男孩，但八成已經開始散發男性的魅力，所以婢女才會想往他身上靠。

然而要說他是個男人……

我想春信是故意這樣畫的。不只是因為畫中的人物是個少年，只要看看春信其他畫作就能明白，他筆下的成年男子也都是這副模樣，不留意服裝與髮型，根本無法區分性別。男性人物一律纖瘦柔軟、光滑白淨，看起來連根鬍鬚也不會長，就算褪下身上所有衣物，恐怕也看不到一根胸毛或腿毛。

春信和其他畫師一樣畫了許多春宮畫，筆下的男性生殖器氣宇軒昂——畢竟這是春宮畫的必備要素，畫得雄壯威武是理所當然的。然而雄赳赳、氣昂昂的卻只有生殖器和那一帶，其他部位還是光滑潔淨，所以顯得更奇怪。

我常耳聞最近的年輕男性習慣剃腿毛。雖然不清楚這是要帶起什麼樣的風潮，不

過以前被認爲有男子氣概的要素，到了現代則被視爲俗氣老派，所謂的男性本色或許開始逐漸消失了。這個年代的男性說不定正在「春信化」，所有人都變得光溜溜又軟綿綿。

到了這個地步，代表春信的風格成爲一種流行，那麼男女之別又會變得如何呢？

他筆下的女性倒是十分自然，人物特徵正是他特有的畫風。

相較於硬邦邦的男性，女性自古以來就予人軟綿綿的印象。這樣的分類很單純，這麼畫一點也不奇怪，反過來說卻也可能很無趣。

原本應該硬邦邦的男性畫得跟女性一樣軟綿綿，這樣的畫面實在非常奇妙。春信筆下的男性彷彿活動的陶器，或者說是白瓷──具備生命力的白瓷壺穿著和服，收下情書，抬起套著木屐的腳。

宛如橡膠般伸展的陶瓷器，扭個身子就會融化的陶瓷器。

但是這個失去男子氣概的身軀，在畫面中卻散發著男性的性感魅力，十足魅惑。

再這樣下去，兩個人應該會更進一步吧！

這兩人在我眼裡與其說是一對男女，不如說是兩隻貓。

簷廊上，兩隻貓軟綿綿地靠在一起。因為是貓，所以無法分辨何者為雄、何者為雌，但是牠們的性別肯定不一樣，扭著身子彼此磨蹭，卿卿我我。

是這樣沒錯吧？雖然外表是人類，身上穿著和服，頭上還盤著髮髻，但真面目其實是貓呢！

尤其是左邊的婢女，身穿暗紫色的和服搭配黑色的腰帶、緊貼著右邊男性的姿態，簡直和真正的貓沒兩樣。

所以在從拉門縫隙中窺視的千金小姐眼中看來，那兩隻貓又在磨磨蹭蹭了。

但我覺得探頭探腦的千金小姐其實也是貓，畢竟貓不是常常透過縫隙偷窺嗎？

我家也養了貓，牠常常從縫隙裡盯著看上的獵物，等待撲上去的時機，一副蠢蠢欲動的樣子，就想趕快衝出去。

千金小姐果然也是貓。簷廊四周飄散的是貓的氣息——儘管外表是人類。

人和貓所散發的曖昧氣氛是一樣的吧？

現實生活中有時會遇上這種情況：正想穿過冷清的公園，結果小徑旁卻傳來動物的氣息。轉頭一看，原本緊靠在一起的年輕男女突然離得遠遠的。兩個人這時大概還沒什麼進展，但是對彼此懷抱好意的男女來到四下無人之處，接著就算演變成春信畫中的場面也沒什麼好奇怪。正當卿卿我我之際，突然有人來了，兩人嚇了一跳，於是趕緊分開。儘管分開了，彼此散發的氣息卻仍蕩漾著，曖昧的情愫猶存，難分難捨。

過於濃厚的氣息使兩人的身體縱使分開，經過的我還是感受得到那曾經耳鬢廝磨的氣氛，不禁覺得「有股獸性的氣息」。

然而所謂「獸性的氣息」，並不是指猙獰凶猛的野生動物，而是安靜溫馴、只要有人用力踩個腳就會四處逃竄的膽小動物。所以經過的人才會擺出若無其事的表情，不動聲色地快快離開。

畫中流露的就是這種感覺。可愛的小動物所散發的氣息像是在簷廊曬太陽一樣，維持在如同棉花般鬆軟的狀態。

直線構成的背景是為了凸顯那份柔軟

說起來，畫裡的簷廊實在了不得，使用高級的寬木板鋪成，相當寬敞。

用來脫木屐的踏腳石也又大又高檔，腳能踩在踏腳石之外，表示這個年輕人腿應該很長。果然那個年代的女性也喜歡腿長個子高的男性。

簷廊旁邊是洗手的水缽，一般都是用石材打造，而畫裡的水缽似乎是樹墩做的。

但木材容易腐爛，所以應該還是石頭水缽沒錯吧？大概是切下天然石材的上半部再挖洞裝水。水缽裡盛了水又放了勺子，就連水看起來也軟綿綿的。據說這也是某種暗喻，只是我並不明白。

整個畫面洋溢著情調，水面不斷蕩漾，真是奇妙的水缽。

此外拉門也很了不得。看起來雖然普通，以版畫的技術來說卻是一大突破。

拉門位於室內的部分是「表面」，看得見木條；位於室外的部分則是「背面」，

因為是從室外那一側糊紙，所以從外側無法直接看到木條。而畫中從拉門外側隱隱約

約看得見木條，是因為這幅版畫運用了壓模的技術。

這種技術稱為「空壓」或「空刷」，印刷時不上顏料，而是以較為柔軟的圓形擦

印工具「馬連」按壓出凹凸的紋路。前頁的圖片如果不夠大可能看不出來，但看了真

品就能明白效果很顯著，顯得十分高級。

如果圖片夠大，還能發現左邊女性身上和服的雲朵圖案中，也按壓出了某些紋

路，千金小姐從拉門縫隙中露出的和服與腰帶上同樣有立體紋路。現代版畫不可能做

到這種地步，必定要很有空閒才能在這麼微小的面積中按壓出紋路，果然人類要有閒

才有餘裕發展高度文明，閒暇時間真是偉大。

此外院子打掃得一塵不染。看得出千金小姐家的庭院很乾淨，地面是一整片略帶

綠色的灰色平塗，彷彿石頭磨成粉鋪滿了地面。

浮世繪發展到後期開始出現渲染的技術，廣泛運用於天空、海洋、地面等背景，

甚至是近景的靜物。然而在春信的時代還沒有這項技術。

源自西方的普魯士藍同樣是到了後期才出現在浮世繪中，風景畫當時開始興盛，

應該也是受到普魯士藍終於進口到日本的影響。渲染的技術並在同一時期發達，開始普及於浮世繪。

如果春信生於浮世繪時代晚期，畫中的地面與水缽後方應該就會利用渲染的技術加上一些變化，但這幅畫裡卻是一片平塗。

春信的畫作都是如此，因為浮世繪發展初期——或說中期——皆未曾出現渲染這項技術。

空間是清一色的平塗，反而予人整潔端正的印象，顯得舒適清爽。儘管和蒙德里安的抽象畫大相逕庭，強硬的直線與平面卻都散發出緊繃嚴肅的氣氛，更是凸顯躺在上頭的人物軟綿綿的姿態。

春信其他的畫作也是這樣，其實他是懂得運用直線的高手吧？正因為背景都是由直線構成，筆下軟綿綿的人物才顯得更加柔軟。

他想必明白作畫時必須動腦，就像老練的聰明投手知道投幾顆快速直球後，突然配一顆慢速曲球的效果會更好。不過對於當時的浮世繪畫師而言，這點程度或許是理所當然的。

Chapter 7

東洲齋寫樂

〈三代目大谷鬼次之奴江戶兵衛〉

好好品嘗美味的「色彩魔法」

東洲齋寫樂 （生卒年不詳）

關於浮世繪畫師東洲齋寫樂的真實身分一直是個謎團，自古至今眾說紛紜，卻沒有一項解釋能令所有人信服。

他在一七九四年到一七九五年間登上了歷史舞台，實際發揮魅力卻僅有初期極短暫的時光。

短短不到一年之間，他創作了諸多演員畫的傑作，例如〈三代目大谷鬼次之奴江戶兵衛＊〉、〈市川鰕藏之竹村定之進〉等。

另外，發掘寫樂的伯樂，正是先前介紹歌麿時提到的大出版商蔦屋重三郎。

寫樂的用色有日式點心的味道

我對這幅畫的第一印象是用色很「澀」。

當然，觀者的注意力首先會被人物的臉部與手部動作吸引，不過這應該是有意義的姿態，暫且按下不表。

歌舞伎是日本特有的戲劇類型，無論服裝、化妝與姿勢，所有要素都發展出了獨特的形式。這幅畫應該是其中某齣戲的一幕場景，這一點也容後討論，在此先把視線放在用色上。

我雖然是個不折不扣的日本人，對歌舞伎的認知卻跟外國人沒兩樣。

如果是真正的外國人，看到畫中人物的表情、動作、妝容和服裝應該會單純感到驚訝，覺得奇怪、有趣、可愛、充滿異國風情，但是日本人就沒辦法了。

＊ 指歌舞伎演員第三代大谷鬼次所飾演的江戶兵衛一角。

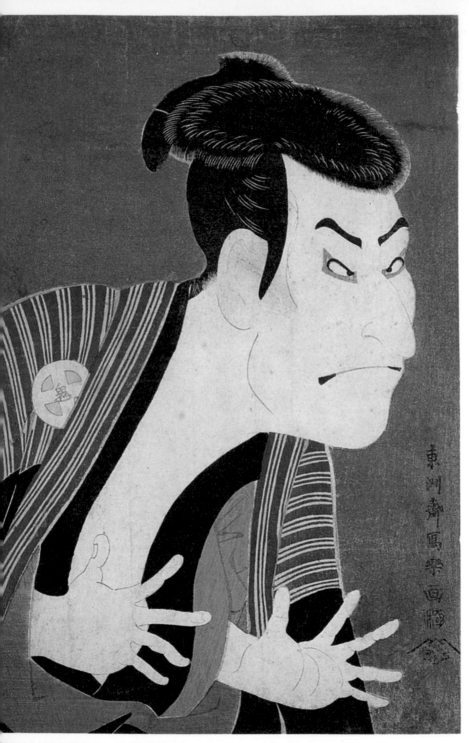

我當然知道歌舞伎這種戲劇，也在課堂上學過這是日本的傳統文化，但是並不清楚細節，只是校外教學時稍微看過一點，所以雖然知道卻不太熟悉；雖然不熟悉卻又多少知道。總之這裡也先不討論歌舞伎的要素。

只是儘管略而不提，卻無法完全無視——畢竟畫中的顏色實在很美。

要說明顏色是多麼美麗實在很難，這不是印象派那種鮮豔明亮之美，而是非常樸素的、黯淡而質樸的美。

這種顏色美得很「澀」。

然而日文裡的「澀」究竟是什麼意思呢？

我小時候吃過澀柿，雖說是吃過，其實也只吞下了一點點，咀嚼了一會就因為太澀而吐了出來。

此外日本有一種團扇叫作「澀團扇」，是用澀柿萃取出的汁液塗在扇子上，顏色沉穩，扇身堅韌。

而「澀面」一詞，根據字典的解說，是指愁眉苦臉的樣子。

「澀」還能用來形容公司付錢的情形，付款很「澀」的公司不是不付，而是付得拖泥帶水、躊躇猶豫、不乾不脆。

總結上述的說明，「澀」基本上形容味道是指偏苦而不甜；形容顏色是指黯淡沉重；形容付錢則是指不乾不脆。

苦澀、黯淡、不乾不脆。

原來這就是寫樂的顏色——又苦又暗又不乾脆。

這正是所謂「成熟的滋味」吧！小時候一點也不覺得啤酒和茶好喝，往往只是因為飯後覺得喉嚨有點梗住，手邊剛好有茶才會喝，否則口渴時我通常習慣喝水。

但是我現在覺得茶很好喝。

喝茶之前享用的餐點當然也很可口，只是如今覺得餐後悠閒品嘗的那杯茶更美味。

看來我也真的變成熟了吧？

茶的美味來自苦味，所以品茗時搭配點心剛剛好。然而點心並非主角，目的是要襯托茶，為了襯托苦味而需要一點甜味。我個人喜歡紅豆做的點心，例如牡丹麻糬、

艾草麻糬、金鍔餅和薄皮饅頭等，而且最好是顆粒完整或半沙半顆粒的紅豆餡，而不是紅豆泥。

對了，寫樂這幅畫的用色尤其會讓人聯想到這些美味的日式點心。

特別是以紅豆口味為主的點心。

不過偶爾嘗嘗斑豆做的白豆沙或是糖煮碗豆也不錯。總之這類日式點心和適合配茶的紅豆口味點心簡直都印進了這幅畫裡。

我對於寫樂這幅畫的第一印象就是這麼一回事——總結來說就是一個「澀」字。

現代科學無法說明的「配色與調色」魔法

我真的很羨慕懂得這樣配色與調色的人，怎麼想得到調配出這些苦澀、黯淡、黯淡到彷彿彼此推擠碰撞的深沉色調呢？

調色和配色這種事情，只要看了就能模仿：逐一調出看到的顏色，照著塗就能完成相同的配色。然而這只是替換，並不是調製新的顏色。究竟該怎麼做才能創造出有意思的新顏色呢？

我一直認為配色是很神祕的能力。單看一個顏色可能會覺得沒什麼了不起，尤其是寫樂這幅畫中的顏色混濁不清，單看或許反而感到無趣。

然而這些顏色一旦組合起來卻突然變得閃閃發光，鋒芒畢露。原本單調呆板的顏色忽然顯得韻味十足。

現代科學無法說明個中的理由與構造。

所以擅長配色的人其實就像魔法師。

日本東北有女性靈媒，能代替一般人看不到形體的靈魂發聲；沖繩也有女性靈媒負責傳遞另一個世界的消息。然而無論是東北或沖繩的靈媒運用的都是直覺——與其說是運用，不如說是把一切交給直覺。如此一來，口中自然會傳出亡者的聲音。

說到調色與配色，不知為何令我想起靈媒。

調色與配色也有所謂的直覺，具備這種直覺的人創作起來宛如行雲流水，但一般人則只能憑藉理論思考，理論卻無法掌握配色的直覺。這種直覺像是嗅覺這類敏銳的五感，據說和感覺是否純粹有關。

但是畫家不能就此妥協，必須想盡辦法創造出充滿魅力的色彩。就算創造不出來，也要具備審美的眼光，先從模仿古代流傳下來的美麗畫作、美麗的色彩與在大自然或街頭偶然見到的美麗配色著手。

學習始於模仿。先確立最基本的調色與配色，重複幾次之後嘗試變化，就能習得運用色彩最基本的方法。

大多數的畫家都是藉由相同的步驟成長茁壯，不管是調色、配色，或是線條與形狀的學習方式都一樣。在浮世繪這類既是藝術又是商品的領域中，畫家經常彼此模仿、臨摹引用、互受影響，促使浮世繪的技法構圖日益豐富，最後連西方的印象派都加以臨摹。

即便在不斷進化的浮世繪世界，寫樂的畫依舊橫空出世，大放異彩。

這麼厲害的畫師卻紅不到一年就消失了。

因此坊間出現了許多關於寫樂的謎團，又衍生許多解答謎團的議論。

不少畫家認為保持神祕能提升藝術作品的價值，因此近來有許多人都會自己營造神祕感，然而寫樂的一系列演員畫本身登峰造極，畫師本人的謎團不過是附加價值。

他突然在畫壇嶄露頭角，一飛沖天，至今提到具代表性的浮世繪，總是會出現寫樂的畫作。

可惜他活躍的時間不滿一年，而且實際受人矚目的也只有剛出道的那些作品。之後假使江郎才盡就此消失在畫壇，似乎也不足為奇。

人家都說紅顏薄命，但其實天才也很薄命。

寫樂的作品指出現代抽象畫的弱點

雖然我一開始避開了畫中人物的問題，但他的臉部表情和手部動作還是令人印象深刻。

一般人看到這樣用力擠出鬥雞眼和張開雙手的肢體動作，往往會認為是在開玩笑，儘管這是恐嚇別人的姿態，卻不是來眞的。眼前的妻子抱著鬧彆扭的小嬰兒，畫中的男人於是擺出這樣的姿勢和表情來逗小孩笑——一般來說現代人會如是想。

但是對江戶時代的日本人來說，現代的我們大概就像外國人一樣。我們的想法無法直接套用在浮世繪上，否則可能會引發誤會，所以必須想辦法貼近當時的常識。儘管如此，畫作的意趣並不會因此改變。

根據解說，畫中的人物是個大壞蛋，但是畫家畫的卻是飾演大壞蛋的演員。這是歌舞伎舞台上特有的表情。但就算是那個時代，正在做壞事的大壞蛋也不可能擺出這樣的表情，畢竟無論是哪個時代的人，看到這張臉肯定都會捧腹大笑。

所以我們和古人的距離其實也沒那麼遙遠，只是不熟悉歌舞伎的世界罷了。要是

深入歌舞伎的世界，一定會覺得這樣的表情真是精彩的表現形式。

就算對歌舞伎感到陌生，想必還是會注意到畫中的眼睛很了不得。鬥雞眼儘管引

人矚目，但讓人印象更深刻的，則是眼睛四周的粉紅色眼線。角度銳利的方形眼線緊

貼著眼睛，眼珠子彷彿突出於粉紅色的畫框，奇妙的程度就像用方形小碟子端上魚膘

做成的前菜。

相較於又大又長的臉蛋，畫中人物的雙手倒是小得不成比例。撐開雙手或許是想

讓手看起來大一點，但張開的手指卻非常細長，而比起手指，手掌則跟牡丹麻糬一樣

厚實。不成比例的手指和手掌看起來就像青蛙之類的爬蟲類。

不僅如此，指甲還剪得很短，短到令人覺得危險。五根指甲都剪得這麼短，真是

個奇怪的男人，有點恐怖。

這個大壞蛋有些地方出乎意料地詭異。

而這位演員要是因為想到這一點而把指甲剪得這麼短，那想必是位相當出色的演

員。但這是寫樂的畫作，所以是他的剪刀——不對，是畫筆把指甲畫得這麼短。

就算我這麼說三道四，也絲毫不減這幅畫的魄力。畫面散發的緊張氣息令人感

動。但是可別弄錯了，散發緊張氣息的不是演員的表情，而是顏色與形狀。

畫中人物緊繃的表情當然多少加強了畫作本身的緊張感，然而名畫之所以是名

畫，更在於顏色、形狀、筆力與肌理。就這一點來說，每幅畫都能看作抽象畫。

寫樂的畫總是帶給我這種感覺——衝突的色彩、扭曲的形狀、光澤蘊藉的肌理與

流暢如剃刀刀刃的線條，然而單單把這些要素直接湊在一起變成抽象畫，反而會令人

窒息、無法動彈。所以這幅畫只是純粹以知名戲劇的演員為題材。

當然他其實是先畫了演員畫，結果畫作的要素達到了抽象畫的境界。就這一點看

來，所謂的天才果然還是偶爾才會降臨人間。

雪舟〈慧可斷臂圖〉

欣賞繪畫的快感超越「典故」

雪舟

（一四二〇～一五〇六左右）

日本山水畫大師雪舟生於一四二〇年，備中（現在的岡山縣）人。當時則是室町時代。

他原本在山口作畫，一四六七年時為了更上一層樓而前往中國（時值明朝），當時在中國看到的風景強烈影響了他的畫風，這趟旅行可說是他山水畫的原點。

雪舟的山水畫形形色色，其中最為知名的是規模宏大的〈四季山水圖卷（山水長卷）〉。

其他如〈慧可斷臂圖〉、〈秋冬山水圖〉等也都是他的代表作。

「金剛原理」引出達摩內心女性的面向

我第一次看到這幅畫時，深深感受到真跡的力量，簡直到了煩膩的地步。

當然我並不是真的厭倦了這幅畫，而是覺得非常厲害。當時明明沒多少時間欣賞，我卻不禁在畫前駐足良久，不斷端詳著畫中的線條，嘖嘖稱奇。

那時位於上野的東京國立博物館正在舉辦「日本水墨畫展」，我人剛好在上野，有半個小時的空檔。

本來想等有空時再來悠哉地參觀，但結果往往是沒空再來。

那就擇日不如撞日吧！

當我買了票走進會場時，應該已經剩不到三十分鐘了。我心想既然如此就把握時間，只挑有興趣的作品看，因此大步繞過許多掛軸、屏風與水墨畫。由於生性窮酸，總覺得都進來了就該全部看過才值回票價，偏偏這天沒時間，所以對於一字排開的畫作僅能投以一瞥，就用媲美趕車的速度快步走過去了。會場內展示的幾乎都是我沒看

過的作品，對於那些「黏呼呼的畫」我都一掃而過。

所謂「黏呼呼的畫」，是指那些和畫作相關卻不是畫作要素的附加價值，例如是誰畫的、什麼時候畫的等。有空時進一步了解畫作的來歷自然是好的，但當時處在那種倒數計時的情況下，我根本無心理會。我想欣賞的只有好畫、有韻味的畫、出色的畫，而不是某某人的畫。

我就是在這種時候遇上這幅達摩的畫，一看就知道是雪舟的作品。這幅畫作名聞遐邇，畫中的達摩本身也廣為人知。每逢選舉時，日本全國各地的候選人總會和競選團隊一邊高喊萬歲，一邊為達摩造形的不倒翁點上眼睛。

不倒翁的原型──或者說是其起源的這幅畫──也收錄在教科書中，所以已經成為我認知裡的達摩形象。

當我一眼看到是常見的達摩而正要離開的瞬間，卻被畫中人物的白衣吸引，遲遲無法移開視線，腳下也緊急踩了剎車。

吸引我的是這襲白袍栩栩如生的觸感。畫面上看起來只是全白的色塊，卻慢慢地

包圍了視線，讓我的眼珠再也無法動彈。

畫作本身很巨大，儘管歷史悠久卻還是很美，保存狀態非常良好。與其說是一幅美麗的畫，不如說是乾淨的畫，感受得到體溫，既乾淨又清爽。

畫裡的白袍看起來彷彿洗過好幾次的寬大白布，只裹在光溜溜的身體上那麼一次就晾掛了起來。我感覺白布幾乎就在眼前，驚訝於那微微發散的體溫。

其中最引人注目的還是白袍粗粗的輪廓。這襲達摩面對岩壁打坐時穿的白袍，輪廓線條粗且墨色淡。

雪舟應該是用筆尖很短或剪去筆尖的毛筆畫出這條線，不然就是他常用的粗筆，用到連筆尖都磨掉了。

畫家提起這樣的一支筆，以樸素的、在水墨畫而言可說不討喜的運筆方式，幾經轉折，繪出了白袍的輪廓。

我的視線不禁來來回回追隨著這道輪廓線，正因為線條粗、墨色淡、不討喜，反而更引人注意。

這不是什麼高超炫技的線條，達摩腋下的皺褶不太順暢而顯得有些阻滯，背部的線條也並非一氣呵成，看得見停頓銜接的地方。然而我的目光卻正因如此而不知不覺深深受到吸引。

這其實是條非常強韌的輪廓線。雪舟刻意把如此柔和的線條安排在畫作中心，圍繞達摩的岩壁則以強力粗獷的線條表現，儘管聽不見，耳邊卻依稀傳來摩擦聲。與其說是無機的岩石，不如說是帶有硬刺的盔甲。達摩的體溫因為周遭粗獷的線條而更加凸顯，彷彿人形的蛋在筆觸鈍澀、顏色淺淡的線條所框出的白色空間中孵化擴散。

這就跟老電影《金剛》一樣。電影中，巨大的金剛全身長滿粗硬的毛髮，帶有黑色利爪的手掌抓住了一名活生生的女子。金剛雖然讓女子坐在掌心而非緊緊箝制住她，巨大而凶猛的黑色手掌卻仍凸顯她生命的脆弱——只消用力一握，女子馬上會粉身碎骨。啊，人類的生命竟是如此脆弱。

達摩本身雖然是男性，但畫中的姿態卻讓人覺得是女性，或許正是這項「金剛原理」所致吧！

洞窟粗糙的岩石肌理引出了達摩屬於女性的面向。

說到女性，大家第一個聯想到的肯定是男性的相反詞，然而我想表達的並不是性別上的男女。

儘管日常生活中男女有別，但仔細想想，男性當中可能會有類似女性的特質，而女性的面向中也會包含類似男性的要素，拆解互相纏繞的兩者後所出現的些許女性面向，就從達摩身上的白袍滿溢而出。

繪畫的價值究竟何在？

我覺得雪舟很厲害。

但其實我是看到這幅畫之後才體認到雪舟的厲害。儘管他的名聲響亮，我也只是單純地把他當成掛軸的始祖，或頂多是水墨畫始祖、教科書上介紹的名人，此外便不

作他想。直到看到這幅原畫，才完全顛覆了我原本的認知。

原畫當然有些二「靈光（Aura）」，但我不是因為感受到畫作中隱含的靈光或神祕的力量才改變看法，而是由於印刷品無法呈現所有細節。

並非所有畫作都是真跡勝過印刷品。繪畫的價值不僅限於畫作本身，還包括觀者所受到的影響。有些畫是在書上看大受感動，看到實物卻叫人大失所望。繪畫的價值只存在於受到感動的觀者心中。

這番話聽起來似乎理所當然，卻也代表繪畫的價值和畫作本身並非密不可分。

有些三細節單看印刷品看不出來，非得看真跡不可。或許不是百分之百準確，但我認為所謂的細節，指的應該是印刷無法重現的纖細力道和細膩表現。

不見得當事人特意表達的事物才算得上作品傳達的訊息。

現在這個社會總是有問必答，人們習慣馬上就開口問創作者：「這是要表達什麼呢？」創作者一聽，往往也會立刻回答自己創作的宗旨。

倘若創作者的回答是真的，表示他的作品並無意傳遞除此之外的訊息；倘若創作

者的回答是假的，則代表他看輕了對於創作意圖的提問。

換句話說，作品呈現的成果儘管可能是創作者有意的創作，但無心插柳的部分，價值卻往往更高。

水墨畫和書法的世界尤其如此。

所以才會出現在恍惚中完成的作品，就像自己前一晚喝醉了，什麼事也不記得，要是做出什麼失禮的事還得請別人原諒。只是雖然腦袋一片空白，玄關的門卻好好上了鎖，還乖乖換了睡衣才上床睡覺——水墨畫和書法的世界就是會有這種事。

這也就是印刷品難以如實呈現的理由：喝醉時粗魯的舉止、粗重的喘息、轉瞬即逝的時間和難以言喻的表情等，不親眼目睹是看不出來的。

亦即我直到站在真跡前才感受到這些細節，第一次發現雪舟畫作的威力。

但我想這不僅限於真跡，有些印刷品或許也有這樣的力量，而我們也只能依賴當下的機會。

總而言之，關鍵在於畫作與觀者相遇之後，可能因為彼此的力量拉扯，在意想不

到的情況下產生出乎意料的火花。

慧可斷掌的理由

我一開始並不明白爲何畫作的標題是〈慧可斷臂圖〉，以爲雪舟只是想畫達摩面壁禪修九年的情境。但這奇妙的標題使我不禁讀起一旁的解說，才發現這其實是有「典故」的。

畫面左下角的人物就是慧可，他是達摩的弟子──正確來說是想拜達摩爲師，於是做了一件很可怕的事。

他相當尊敬達摩，希望能獲得大師的教誨與開導。然而達摩卻無視他的存在，自顧默默面壁。慧可於是砍下左手，向達摩展現自己的決心。

現在要是做出這種事，一定會有人嚷嚷這是犯罪、威脅、不珍惜自己等，因而引

發爭議，但據說慧可斷臂求法一事是史實*。

現代人聽了肯定會嚇到發抖──古人眞是太瘋狂了。

仔細一看會發現，雪舟的確畫出了慧可斷臂一事。雖然乍看不會注意到，但其實慧可的右手正用類似餐巾的布捧著左手，想遞給達摩看。

這眞是給人添麻煩。

簡直叫人不知所措，要是我才不想收這種弟子。

但慧可卻再認眞不過了。只是先不管慧可的決心，雪舟刻意輕描淡寫地畫出這幾近殘酷的行爲，實在叫人佩服得牙癢癢的。

我讀了解說後重看一次，才發現乍看若無其事伸出來的左手，其實斷在手腕處。

雪舟在此只輕輕地畫了一道紅色的線，不清楚來龍去脈的話，根本不會發現。

這種低調的呈現手法令我十分感動，也就是說，畫家發揮了他的技巧，刻意使用這樣的手法。

像這樣叫人佩服得牙癢癢的，似乎都是技術型的手法，無心插柳的成果可不會引

發這種情緒。

果然優秀的畫家都具備無為的藝術直覺與刻意表達企圖的技巧。

而血則隱含了強大的力量。當我一知道來龍去脈，馬上就感受到砍斷的左手微熱

而沉重——這就是血的威力。慧可隔著餐巾用右手捧著左手，又是什麼樣的觸感呢？

我猜那種觸感就像發現我家的貓在榻榻米上大便時，我一邊破口大罵，又不得不

拿起面紙輕輕包起排泄物，還要留心別抹到榻榻米上——手中那微微發熱的觸感大概

很類似吧？

自己用右手捧著砍斷的左手，那樣的觸感跟感受想必無法以言語形容。我雖然不

知道慧可的感受，但是觸感或許很接近方才提到的貓大便。

左手和排泄物原本都是身體的一部分，結果卻脫離了身體。原本與獨立生命結合

的部位切斷彼此的連結分道揚鑣，但兩者真的斷得一乾二淨了嗎？還是其實藕斷絲連

＊ 此應為與慧可感情深厚的同門弟子曇林遇賊被砍一臂的訛傳。

呢？連結與分開的界線究竟在哪裡？

捧著砍斷的左手想必會感受到重量，而當左手還連在身上時，右手捧著則感覺不到重量。正確來說，在一般情況下，右手怎麼也無法「捧著」左手。

爬山時覺得便當和水壺越來越沉重，真想趕快爬到山頂把便當吃掉。一方面是肚子餓，另一方面則是想要趕快減輕負荷。

吃掉便當之後，便當盒裡一乾二淨，頓時減輕了重量──但是便當盒真的變輕了嗎？我從小就一直懷疑這件事，直到現在還百思不得其解。吃完的便當只是從便當盒移到我的肚子裡，並非消失得無影無蹤。所以承受便當重量的人還是我，我身上的負擔真的減輕了嗎？

襯衫和上衣也是，拿在手上覺得重，穿在身上覺得輕。究竟是衣物的重量難以察覺，還是其實真的很輕呢？

我們自己也不清楚身體的界線究竟在哪裡。當剪刀剪下頭髮、指甲刀剪下指甲時，毛髮和指甲離開了身體，難道就不再是我們的一部分嗎？

當我們吃下白蘿蔔與胡蘿蔔時，這些食物便化為我們的血肉。那麼種在田裡、終

有一天會吃下肚的白蘿蔔與胡蘿蔔，已經成為我們的一部分了嗎？

達摩大概也在想一樣的事──我是我，你是你，但我們並非完全獨立的兩個人，

而是有所連結。宇宙中充滿了這種連結，可是我仍舊是我，你仍舊是你。

達摩跟慧可的想法相同，後者卻為了親眼目睹彼此的連結而砍下自己的左手，達

摩因而背上教唆煽動的罪名。

慧可的行為是給達摩添麻煩。達摩不需要慧可砍下左手來證明彼此的連結，所以

他才會在洞穴中面壁打坐，並未砍下自己的手。

我一開始只是因為達摩身上的白袍宛如不可思議的空間而感動，知道斷臂求法的

典故之後，的確感受到白色的空間所展現的深度。然而無論是否知道故事由來，把大

片的白袍和其散發出的體溫等難以說明的事物畫在中間，正是雪舟的厲害之處，怎麼

看也看不膩。

〈枯木猿猴圖〉

長谷川等伯

超越時代、充滿魄力的前衛藝術

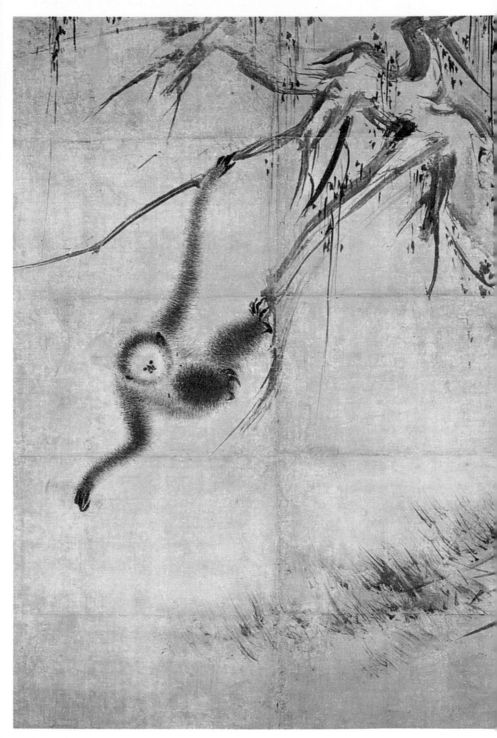

長谷川等伯

（一五三九～一六一〇）

桃山時代的主流是以狩野永德爲中心的狩野派畫家。相對於這些御用畫家，非主流的長谷川等伯生於一五三九年，出生地是能登國（現在的石川縣）。

他原本在故鄉專畫佛像，之後前往京都，和千利休、大德寺住持古溪宗陳（請見一四三頁）等人深交，亦受中國畫家牧谿（請見一四七頁）強烈影響，因而創作了〈枯木猿猴圖〉等作品。

在競爭對手狩野永德過世後，他終於接到豐臣秀吉等來自朝廷的大案子，名聲也因而水漲船高。

等伯的其他代表作包括〈松林圖屏風〉（本書僅刊載局部）、〈楓圖壁貼付＊〉等。

等伯的前衛手法令我心生敬畏

等伯的這幅畫令我不禁開始思考何謂舊的畫、何謂新的畫？

這幅畫一點也不老舊，就像剛下筆一樣新，彷彿畫家等一下就會加上個一兩筆。

倒是畫紙的確很老舊，處處都是日照的痕跡和斑痕，邊緣也已經磨損。但是舊的

只有紙張本身。

墨據說不管過多久都不會改變。

人物特寫

狩野永德（一五四三～一五九〇，日本）

安土桃山時代的畫家，是織田信長、豐臣秀吉的御用畫家，曾繪製安土城、大坂城、聚樂第＊等處的拉門畫與屏風畫等。代表作品爲〈唐獅子圖屏風〉。

＊ 壁貼付：概指張貼在和式建築室內壁面的畫作。

† 聚樂第：豐臣秀吉在京都的城郭兼邸第。

墨是由碳分子組成，不易變質，所以跟鑽石算是兄弟。

鉛筆筆芯的主要成分是石墨，也是由碳分子組成，雖然筆跡會因為橡皮擦擦拭而消失，但只要當心橡皮擦就能保存數千年，比顏料和油漆都持久。

現在的影印機也是使用碳粉，聽說一樣不會變質。比起印刷品，影印其實更適合用於保存。

偽造水墨畫的畫家據說也不太擔心墨，因為墨不會隨時間變化，只要技術夠高超就不用擔心曝光。

比起墨水，要留心的關鍵反而是紙張。紙張會暴露畫作的年代，而且無法造假。

據說那些贗品畫家會去鄉下搜尋老舊的素色拉門紙作為畫紙，再以墨水描繪造假。

這當然是違法的行為，卻也由此可知，墨不會隨著時間流逝而改變。

所謂的精神應該跟墨差不多吧！等伯的這幅畫雖然完成於四百年前，卻一點也不老舊。

畫作的精神指的是氣勢，也就是畫家的氣魄轉移到筆觸上，而流傳至今，毫不落

伍。筆觸中所隱含的正可說是精神吧！

人類往往憧憬嶄新的事物，看到前所未見的東西會大吃一驚，驚訝形成了快感，

因此讓人更是加倍憧憬新事物。

我自認追求嶄新的事物不落人後，等伯的這幅畫卻依舊讓我嘖嘖稱奇，甚至可以

說到了目瞪口呆的地步。

我不確定當時看的是印刷品還是真跡，也沒把握是不是在東京國立博物館所舉辦

的「日本水墨畫展」看到的。

唯一記得的是看到這幅畫時忍不住一陣心慌：「這麼新穎的畫居然是四百年前的

作品……」

這幅畫究竟新在哪裡呢？

老實說，它就新在無法分辨畫中的線條究竟是在描繪樹木，還是單純的筆觸。

換句話說，等伯的筆觸已經偏離到難以判斷線條是否在描繪枝枒，甚至幾欲突破

判斷的極限。大家要留意，當時可是桃山時代。

最極端的例子是下方的枝枒。這應該是棵松樹，卻有一根枝枒從畫面右方朝左下方延伸。我無法分辨究竟是一根還是兩根，因為這幾乎已經不是樹枝的線條了。

最大的問題出在枝枒底部。

等伯使出全力畫出的線條轉折了好幾次，幾乎成為單純的筆觸。

我看了實在忍不住想對畫家說：「畫成這樣也太誇張了。」

這種線條根本沒有描繪的對象，只是運筆的結果。以書法來譬喻，就像用毛筆畫線而非寫字。硬要說的話也只能勉強算是描寫文字，畢竟文字原本就抽象。

但漢字其實本來並不抽象，是始於描繪世上萬物的形態，也就是象形文字。因為保留了原本象形文字的結構，於是產生了把字寫大來欣賞的習慣。例如「森」這個字和描繪森林的畫，欣賞兩者的心態是相通的。

這是表意文字才能形成的藝術，反觀表音文字的字母，就算寫得再多，也不過是羅列記號。

因此相較於字母，漢字更貼近繪畫，然而相較於繪畫，漢字仍是抽象的文字。書

法的線條不是用來描繪事物，而是呈現文字的造形。

此外書法的線條又有所規範，必須配合文字的造形運筆，例如起筆、行筆、收筆、回鋒與轉鋒等等，水墨畫在運筆這一點可說與書法相通。

尤其是人物衣服的皺褶等，往往是由人字邊、三點水組成，是重新建構書法的運筆而成。

書法跟水墨畫的工具都是毛筆，只是一個寫，一個畫，運筆自然有相同之處。

然而等伯這幅畫下方枝枒底部的樹瘤處，卻並非描繪樹木的線條，也不是書法的運筆，只是毛筆本身躍然紙上的移動痕跡。

松樹樹幹的線條雖然粗獷，卻如實描繪出了樹木的模樣，看得出樹幹隆起的部分，也呈現猿猴實際攀爬的感覺。纏繞垂下的藤蔓雖然線條十分狂野，至少看得出來是在畫藤蔓。

然而彷彿出自樹瘤的筆觸卻明顯偏離描繪的對象。這種狂放不羈的線條不屬於繪畫，也不是來自書法，而是近乎塗鴉。不僅如此，這條線還刻意畫在看得出來是畫松

樹的位置。

換句話說，等伯的作法既前衛又現代。

自從工業革命以來，或是印象派出現之後，美術史便成為偏離常軌的歷史，由偏離常規的作品形成現代藝術。這類作品正是因為在現代方能成立，等伯卻從桃山時代便使用墨水在畫紙上清楚留下了前衛的痕跡。

面對古意盎然的畫紙上出現的嶄新筆觸，我十分驚訝，彷彿接到等伯下的挑戰書。然而就算他向我挑戰，面對我們之間存在的時代差異，我也只能俯首稱臣。

我於是開始尊敬等伯——或者該說是敬畏。

畫中充滿非主流的能量

我並不是美術史專家，不過等伯生前似乎是現在所謂的非主流畫家。當時的御用

畫家是狩野永德，懷抱野心的等伯則被擋在狩野派的高牆之外。

只要比較兩者的畫便一目了然：永德的畫沉穩到近乎無趣，等伯的畫卻充滿了能量。隱含著動盪不安，正是他畫作的魅力所在。

等伯連人際往來都跟狩野派不相重疊，和千利休、大德寺的和尚古溪宗陳等人過從甚密，而這些人都是受命切腹或遭到流放的罪人，大家性格如出一轍，縱使喜好安

人物特寫

千利休（一五二二～一五九一，日本）

安土桃山時代的茶道大師，集室町時代以來流傳的侘茶之大成。曾服侍織田信長與豐臣秀吉，備受禮遇，日後卻因爲得罪秀吉而被下令切腹。

人物特寫

古溪宗陳（一五三二～一五九七，日本）

安土桃山時代的禪僧，同時也是大德寺的住持。與長谷川等伯、千利休等人交情甚篤，大德寺因此收藏了不少等伯的作品。

定，卻無法忍受且瞧不起無趣的生活。雖然野心促使他們接近權力核心，卻終究無法見容於當權者。

我很喜歡一則關於等伯的軼事：等伯說好聽點是非主流畫家，但說穿了就是賺不了錢的窮畫家。但是他對自己的畫技很有自信，非常想要一展長才，於是拜託熟識的和尚讓他畫寺裡的拉門，對方卻以拉門無須裝飾爲由拒絕了他。未料某次造訪該寺時，和尚恰巧不在，等伯於是趁機在那扇拉門畫上水墨畫，一氣呵成，完全不顧周遭的勸阻。

這簡直是非主流畫家的典型故事。

我本來以爲這只是一則未經考據的軼事，沒想到後來居然在畫冊中發現了這幅畫。知道原來眞有其事時，我實在非常高興。該幅畫位於大德寺三玄院，我原本以爲那扇拉門是素色的，沒想到居然是一般家庭常見的印花拉門。等伯完全無視拉門上一整面的桐花紋，逕自畫上宛如雪舟筆下的壯觀山水畫。

巧妙的山水畫與桐花紋重疊，叫人眼睛一亮。白色的桐花紋不吸墨，留白處搭配

山水畫看似雪花，整扇拉門因而顯得雪花繽紛，落在遠方的山水上。這樣出乎意料的組合，實在美不勝收。

等伯果然前衛，創造出了獨一無二的拉門畫。

看過那幅拉門畫再來欣賞這幅〈枯木猿猴圖〉，粗獷的筆觸簡直像X光攝影般暴露了他的心聲。他雖然是技巧高超的畫師，內心蘊藏的能量卻嘗試記錄超越繪畫的某事某物。

水墨畫與書法世界相通

我沒忘記畫裡還有猿猴，但因為線條粗獷，總讓我覺得相當於小丑的角色。

畫裡的猿猴有三隻，其中一隻是小孩，所以應該是一家人吧！猿猴身體是由細密的線條繪出表面的毛髮所組成，眼睛、鼻子、嘴巴、耳朵和四肢的尖端則稍微用筆尖

點了點。這種畫法反而更加凸顯猿猴蓬鬆的毛髮與靈活的身軀，實在高明。

這種畫法源自中國宋末元初的畫家牧谿，他是日本水墨畫家所景仰的對象。

牧谿率先畫了這樣的猿猴，等伯則運用和那幅畫相同的技巧，單憑細小的線條便

完美呈現猿猴蓬鬆的身軀。

雖然畫法相同，牧谿筆下的猿猴仍具備獨特的氣勢，沉著穩重。這些猿猴棲息於

森林當中，棲地深處的黑暗彷彿趁隙從牠們的身體傾洩而出，有著無法動搖的可怖。

等伯儘管模仿牧谿的畫法，筆下的猿猴卻更為靈活調皮，讓人不禁認為正是這份

輕巧，促使他描繪松樹時運筆同樣輕快俐落。

這樣的情況要是發生在現代，馬上就會引發仿冒和著作權等爭議，畢竟等伯描繪

猿猴的方式真的跟牧谿一模一樣。

古人認為模仿就是一種學習，其實現代也一樣，只是完善的法律制度迫使大家不

得不用臨摹以外的方式學習。

不只畫中的猿猴，樹木、岩石和水等，所有水墨畫的畫法都是直接繼承古人的手

法。我想這是因爲水墨畫和書法世界有共通之處。

書法的功用是寫字，所以筆順和施力點都一樣，寫起來自然相像。畢竟文字的功用是傳遞訊息，要是每個人寫出來的字都不一樣，可就沒辦法讀了。

而水墨畫的畫家也都是使用相同的技巧，所以畫作類似也無可奈何。但是文字的寫法沒有仿冒的問題，水墨畫的技巧又與寫字類似，因此就算畫法相同，仍舊看得出畫家本身的個性。

然而等伯描繪的樹枝線條，還眞是空前絕後，沒有其他類似的例子。

牧谿（生卒年不詳，中國）

宋末元初的中國畫家，長谷川等伯等日本畫家深受他的水墨畫影響。等伯的〈枯木猿猴圖〉中的猿猴便是參考大德寺收藏的〈觀音猿鶴圖〉。

Chapter

10

長谷川等伯

〈松林圖屏風〉

「縫隙」裡隱藏了什麼？

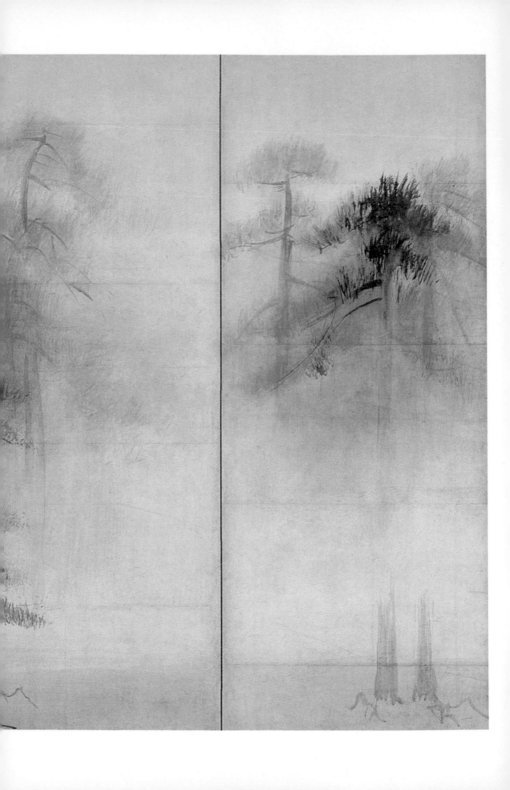

使出渾身解數的寫實主義所描繪的「寧靜」

霧裡似乎是松樹林，眼前有幾棵模模糊糊的樹影。看得清楚的只有其中一棵和其他半截，剩下的都朦朧不清。

這片松樹林究竟有多大呢？霞氣遮掩了一切，我們無從得知。

畫中的霞氣應該是黎明時分的靄。天邊一片魚肚白，大多數人都還沉浸在夢鄉，只有一兩個人在被窩裡睜開了惺忪睡眼。

這時候候鳥兒尚未啁啾。

蟲子也還在沉睡。

唯一緩緩流動的便是朝靄。

夜晚凝結的露水滴到地上。

地面下可能隱藏了不知何時出現的霜柱。畫中或許是這樣的季節。

當時也許下起了如同蠶絲般的細雨──說下太誇張，應該說是有霧一般的水氣在

四周氤氳。

寫到這裡，出現了許多雨字頭的字⋯

霧、霞、靄、露、霜，還有雨。

跟雨相關的字還有靈、雪、雷、電、震、雲、雹、霰⋯⋯

日本經常下雨，堪稱雨的國度。

所以這種畫只會出現在日本吧。

森林因為多雨而枝繁葉茂。

動物蟄伏於森林。

盜賊逃竄入森林。

遁世的人住進森林。

修行者在森林中呼吸。

大家都藏身森林裡生活。

這幅畫裡同樣躲了人，一直不願意露面。我覺得畫家把森林的神祕氣息一併畫了

進去。

日本是個容易躲藏的國家，也喜歡隱藏。

這幅〈松林圖〉如實描繪了起霧時的景色。其實日本畫即便不是寫實，描繪風景時在形式上也經常出現霞氣。白色的霞氣如同左右拉開的麻糬，遮掩了所有麻煩、所有不便、所有不必要的地方。

這種鋪排可說獨步全球，實在太高明了。

看得見霧氣與朝霞的國家多得是，根據不同季節與情況，幾乎所有地方都會出現霧氣與朝霞。

但其他國家的畫家不會把它們畫進畫裡，更別說利用霞氣遮掩的手法竟然發展成固定的模式。

一旦建立起利用霞氣遮掩的模式，就會發現遮掩實在是非常巧妙的手法。比起完整的畫面，只畫出一部分更能促使觀者想像整體的模樣，而且更覺得畫面細緻。

細緻是觀者在腦中自行建構的結果。畫家只畫了一筆，觀者則在欣賞之後發揮想

像力，完成了整幅畫。

這實在是效果絕佳又省力的技法。

其實不只繪畫，日本人在日常生活中也經常使用這項技法：用「沒有沒有，我這點程度……」等謙虛的句子隱藏自己。

一邊送禮一邊說「一點小東西，不成敬意……」來隱藏禮物的優點。

點菜時說「啤酒先上個兩瓶左右……」來隱藏明確的數字。

當人家說「約明天好嗎？」，回答「明天有點……」，用模糊的語尾隱藏內心真正的想法。

日文總是帶著一片霞氣，視語尾不清不楚為美德。話說得一清二楚不見得正確。

從霞氣的縫隙中瞥見一部分，從瞥見的一部分想像整體。

自模糊的語尾發展為省略多餘的詞彙，省略到最後的結果，是建立了結構為五個字、七個字、五個字的俳句，據說是全世界最短的文學形式。

想讀懂俳句就必須打開所有感官，十七個字充滿弦外之音，這樣的結構跟〈松林

圖〉如出一轍。

我也是這種日本人，不自覺就想把東西藏起來。年輕的時候雖然根本不知道〈松

林圖〉，卻在發表作品時把整張椅子包裹了起來。我很驚訝當椅子消失在繩子與包裝

紙之下時，若隱若現的形狀居然更能刺激觀者感受到整把椅子的模樣。

日本文化的特徵是「縫隙」，有時也會稱作「縫隙的文化」。

所謂縫隙意指隱藏，也有刪減之意。

盡量刪減要素，促使想像力膨脹。

插花時也必須重視縫隙──中央保留空間，花草插在兩旁。中心留下縫隙用來隱

藏，花草則是用來襯托。

〈松林圖〉如實畫出了隱藏的方式、隱藏與被隱藏的事物。

等伯詳盡描繪隱藏了松林的霧、被霧隱藏的松林和霧中的事物，而非繪卷中形式

化的霞氣。

不同於因為謙虛而隱藏自身的優點或能力，他是使出了渾身解數來描繪隱藏著事

物的氣息。

我因此覺得這幅畫和智積院收藏的〈楓圖〉是一套成對的作品。〈楓圖〉的構圖是橫向的長方形，畫紙上貼滿金箔，洋溢著植物蓬勃的能量，以及環繞楓樹的胡枝子、菊花與雞冠花等花朵所爆發的旺盛生命力，栩栩如生，寫實的程度幾乎壓倒了滿是金箔的畫面。

相形之下，〈松林圖〉顯得非常寧靜。然而這份寧靜並非形式上的和諧，而是和〈楓圖〉一樣竭盡全力地寫實。就這點而言，果然兩幅畫都是等伯的作品。

日本畫是空著肚子的繪畫

這幅畫也是我在東京國立博物館舉辦的「日本水墨畫展」上看到的。作品尺寸驚人，約莫一人高。我彷彿看到穿著睡衣的等伯在吃早飯前提筆作畫，畫到一半去吃飯

就沒再回來繼續畫了。

所以有一說是這幅畫其實是其他大作的草稿。

但是我覺得〈松林圖〉是等伯最好的作品。好作品不見得耗時，也不一定要細心填滿畫紙，像他在這幅畫裡便想盡辦法隱藏應當填上畫紙的顏料。

以聲音來譬喻，我認為相當於日本樂器「尺八」的樂聲，或是另一種樂器「法竹」。兩者都是音色嘶啞，焦點模糊。

日本傳統樂器雖然種類繁多，但是符合〈松林圖〉感覺的就是這兩種。

法竹和尺八都是竹製的樂器，前者比後者更粗更長，據說是僧侶為了修行而吹奏的，並非一般用來表演的樂器，因而得名。無論是法竹還是尺八，音色都像遭人遮掩隱藏，彷彿即將消失。然而儘管遭到抹消，卻還是勉強發出了聲音。

一般樂器的目的都是要發出清晰的樂聲，尺八卻是刻意抹消後才發出聲音，實在是很奇妙的樂器。明明能加以改良、發出清楚的樂音，卻寧可保留原本的結構。這番話聽來好像不好好發出聲音就不算是樂器，但尺八原本就設計成呼吸和嘴唇用盡氣力

後才勉強會發出聲音的結構。

人類習慣以發出清晰的樂聲為目標，尺八卻剛好相反。

這是用理論來分析的結果。但站在這幅〈松林圖〉面前，腦海中卻自然響起尺八

與法竹的樂聲。我想應該所有人都是這樣吧！

我平常雖然沒有欣賞尺八演奏的習慣，但站在〈松林圖〉前，卻自然而然想起以

前偶爾聽到的尺八樂聲。

大腦就會自動找出尺八的樂聲來播放。

我們腦中收藏了許多雜音，而且隨意擺放，並未收納整齊。然而一看到這幅畫，

應該是因為刻意抹消的結構和故意隱藏的手法，讓我把兩者連結在一起。

對於傾向畫出所有事物並加以堆疊的加法心態而言，〈松林圖〉這種畫就跟垃圾

沒兩樣吧！基本上，所謂的減法心態──尤其是活著的人居然抱持減法心態──是懷

抱加法心態的人無法理解的。

一般人的生活都是抱持著加法心態，例如錢賺越多越好；時間越多越好；知識累

積越多越好：個子越高越好；胸圍跟臀圍越豐滿越好；人際關係方面也是認識越多人越好。

這是現實生活的情況，然而人類的世界不是只有現實生活。說是虛擬生活可能有點奇怪，但是除了現實生活，人類心中其實同時隱藏了類似虛擬生活的部分。

偶然看見一幅跟垃圾沒兩樣的畫而忍不住停下腳步，或許是因為隱藏於現實生活中的虛擬部分受到了畫面吸引。

只要參觀歐洲的美術館就會發現，所有的作品都是現實生活的延伸，畫面的一切都是採用加法。羅浮宮的館藏更是如此。過多運用加法心態融合而成的畫面，看得我消化不良。

藝術之所以是藝術，在於超越了現實生活，然而藝術的超越是現實生活延伸到底的結果。

等伯的這幅畫卻直接超越到了現實生活的內側，運用減法的技巧把現實生活一口氣翻轉過來，同時吹拂著屬於內側的風。

先不管這些理論分析，我覺得等伯的這幅作品十分賞心悅目。因為加法心態而吃

太撐的大腦因此放鬆，好像瘦了一圈。

窮人會渴望吃到撐，然而渴望畢竟只是渴望，其實沒有比吃到撐更痛苦的事了。

相形之下，空著肚子顯得多麼神清氣爽。

這番話也能套用在日本畫上。日本畫是全世界肚子最空的畫，如同用大量的蔬菜

搭配些許肉類，不多加調味，單憑俐落的刀工就大功告成。

俗話說仙人服露餐霞似乎是真的。加法的能量伴隨營養而生，但減法的能量或許

正是源自霞氣。

最近宇宙源自霞氣、也就是「無中生有」的理論為真的可信度越來越高。西方的

加法理論所推測的結果終於要到達無的境地。〈松林圖〉的創作者等伯聽了或許會

說：「也繞路繞太久了吧？」然而他本人卻在不知情的情況下，偶然在〈松林圖〉中

畫入了大霹靂的關鍵。

尾形光琳
〈紅白梅圖屏風〉

無「設計」不成日本畫

尾形光琳

（一六五八～一七一六）

琳派的創始人是俵屋宗達，而將其發揚光大的最大功臣則是尾形光琳。他生於一六五八年，京都人。老家是高級和服商「雁金屋」，童年時生活優渥。

家道中落之後，光琳立志成為畫家。十八世紀時開始嶄露頭角，當時的代表作便是知名的〈燕子花圖屏風〉。

他深受宗達影響（例如曾臨摹宗達的〈風神雷神圖屏風〉等），創作欲到了晚年依舊旺盛。〈紅白梅圖屏風〉可說是他一生的心血結晶。

知名的陶藝家尾形乾山（一六六三～一七四三）是他的親弟弟，兩人攜手創作了許多知名的陶器。

欣賞畫作也要看年齡

這幅畫對小孩來說很難。

我第一次看到這幅畫時還很小，而且看了之後心情有點鬱悶。當時它應該是印在課本之類的教科書上，雖然力道很輕，卻還是讓人覺得好像有什麼東西箍在頭上，不舒服的感覺就像邁開腳步卻無法前進。

儘管並未到厭惡的地步，心裡總有點疙瘩——雖然這幅畫本身很出色。

我會認為畫作出色，一方面雖是因為課本強調這是一幅歷史名畫，但主要關鍵還是在於畫本身的風格。小孩子也是能感受到畫作風格的。我雖然感受到畫作的風格，鬱悶的心情卻並未因此舒緩，就像碰到百思不得其解的難題。

現在回想起來，那種感覺跟第一次看到抽象畫一樣。

這個年頭的孩子可能不會有這種感受，但是我們那個年代的人，美術課受的都是寫實教育。我小時候愛畫畫又很認真，所以是美術老師心目中的模範生。而看到光琳

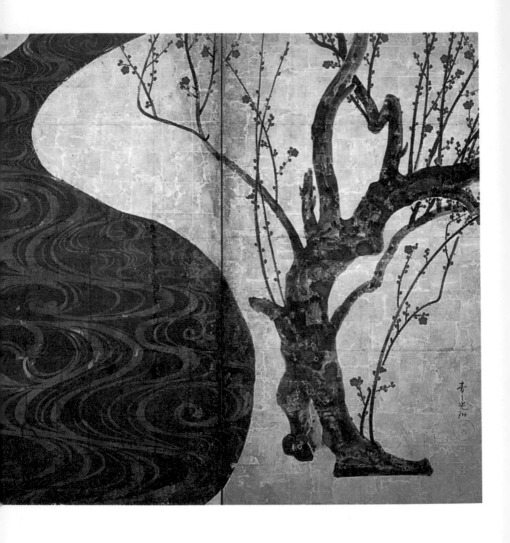

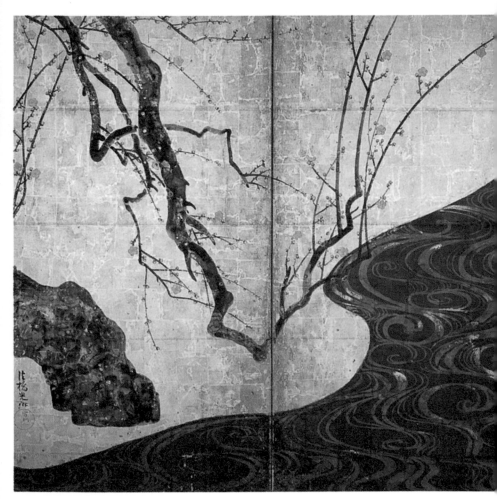

MOA 美術館館藏

的這幅畫之所以像被撒了鹽的蛞蝓一樣痛苦，應該是因為不符合過往所接受的美術教育吧。

無論是光琳的畫作還是所謂的抽象畫，只要看作圖案就能單純欣賞造形之美，然而當時的我卻做不到。

明明還是小孩子，想法卻不怎麼天眞，而摻雜了成人的看法。

現在看到這幅畫我當然不會再作如是想。我不僅感受到畫作的風格，還體會到畫中充滿了緊張的氣氛，就像看行家表演拿手好戲那樣，既緊張又刺激，一想到光琳如此厲害便不禁嘖嘖讚嘆。而且畫家本人感覺也畫得很高興，聽得出筆尖的弦外之音。

我會這麼想應該是因為精神年齡又回到了童年，學會以天眞無邪的心靈鎖定精彩之處。小時候像大人一樣受到一些規矩束縛而煩惱，長大以後反而學會像小孩一樣自由自在、無拘無束。

在轉變的過程中，我看過無數的作品，其中多半是無趣的創作，讓我深深體會何謂倦怠、絕望和厭惡。

然而好東西就不一樣了。尤其是在新作品當中發現好東西，這絕非易事。我也慢

慢發現，流傳百世的作品果然多半都是精彩名作。

欣賞〈紅白梅圖屏風〉時，我總會想起「暗黑舞踏」。

暗黑舞踏之父土方巽雖然已經離開人世，卻留下如此神奇的舞蹈。絕食後瘦骨嶙

峋的身體一走上舞台，全身便向後彎曲如同一把弓。他的背是彎的，腳是彎的，喉嚨

是彎的，手臂是彎的，就連每一根手指都彎曲如弓。當他全身上下彎曲成無數把大大

小小的弓時，淺黑色皮膚上便四處綻放小小的梅花。

所謂的梅花純粹是想像。雖然只是觀眾的幻想，但他的舞蹈就算真的出現這樣的

景象也不足為奇。

人物特寫

土方巽（一九二八～一九八六，日本）

前衛舞蹈家，以名為「暗黑舞踏」的革命性舞蹈，帶給日本舞蹈界與戲劇界莫大影響。代表作品為〈肉體的叛亂〉與〈為了四季的二十七夜〉。

如果有人問起我暗黑舞踏是什麼樣的舞蹈，還真是難以回答。

硬要說的話，它和過往的舞蹈類型完全不同，是以日常生活中偶然的力量爲基本形式而舞動。

也許發問的人會覺得有說跟沒說一樣，然而這就是我對暗黑舞踏的感想。

暗黑舞踏的肉體就像這幅畫中既寬又窄的河流兩旁的梅樹，各自彎曲。貼滿金箔的平面更令人容易聯想到舞台地板。

左邊的白梅樹扭曲得尤其厲害。一來看得到根幹，二來另一根枝枒是由上往下長，再往上翹，兩者應該屬於同一棵樹。也就是說，這棵根幹粗壯的白梅樹彎曲到畫面之外又彎了回來。

枝枒不僅彎曲朝下、直到接近地面，還翹起後又繼續往上生長。

這如果是人的身體，可是了不起的絕技。雖然不是跳凌波舞，不過有些人可以像那樣把身體往後彎，臉還能轉過去舔到自己的後腳跟。這棵梅樹的枝枒就是輕輕鬆鬆做到了這件事。

然而最讓我吃驚的，是光琳讓梅樹長到了畫面之外的手法。

當我還是個孩子時，看不出這番用心良苦，映入眼簾的不過是梅樹上開了梅花。

但長大之後欣賞過各類景色和藝術作品，這才明白真正想看的往往不願現身，而是隱藏在人世間的另一面。如今，我也終於成長到看得見白梅樹延伸到畫面之外再彎折回來的姿態。

所以說，每個人看懂畫的年齡似乎不同。

日本畫具備西洋畫所缺乏的「隨意」

至於右側的紅梅樹則是在原地彎曲，就像土方巽的手腕，五根手指的所有關節都朝後彎曲。他使勁彎曲至極限，彷彿手指內側、手掌內側、身體內側，甚至每一吋肌肉內側都翻了過來，每一根手指都浮現了青筋。

而光琳的梅樹表面同樣浮現了青苔。

本書的圖片或許不甚清楚，而且我其實也沒看過真跡，只看過書上的照片。這幅畫收藏於熱海的MOA美術館，每年只會展示一次，爲期數天。我總想著有一天要親眼看看，至今卻尚未實現。

但是把圖片局部放大的話，就算是印在書上也能清楚看到青苔。

欣賞日本畫一定要近看才行。畫整體的氣氛當然很重要，但關鍵還是在細節。不少日本畫單看整幅圖片平淡無奇，仔細觀察，卻會突然發現引人矚目的細節。

這棵梅樹使用的是滴染畫法*。沾了顏料的筆尖在先畫好的、水分飽滿的筆觸上點一下，新的顏料便在原本潮濕的筆觸中渲染開來。渲染的範圍會依顏料的濃度與原本筆觸濕潤的程度而有所不同。畫紙傾斜的程度、是否沾附些許灰塵、當天的濕度、氣壓或許影響不大，然而顏料滴染的程度多少會因爲這些因素而無法預測。

這種享受不確定性的畫法，在日本畫的世界已經成爲一門技術。

因此日本畫的部分成果等於是仰賴偶然的力量，也可以說是交付給大自然的力量。

這完全不同於西方世界掌控所有意識的想法，而是意識觀看著演變的結果且不加干預，只是靜靜凝視自然的變化。這種觀點或許可說近乎神明。

這是西方人無法理解的作法。他們認為把一切交給偶然、隨著自然演變的結果行動是不能允許的「軟弱」行為，唯有人類的意識能凌駕世間萬物。

西洋美學直到近代才領悟到偶然的境界，那就是二十世紀的前衛派「達達主義」。西洋藝術界到了此時才憑著蠻力抵達偶然的境地，根本該頒個最佳努力獎。

反觀日本藝術界莫名地擅長運用偶然的力量，經常仰賴自然的運行，是拋棄自我

美術小知識

達達主義（Dada或Dadaism）

第一次世界大戰時興起於蘇黎世、紐約等地的藝術運動，徹底否定傳統美學並嘗試轉換。代表人物為杜象（Henri-Robert-Marcel Duchamp，法國）與曼·雷（Man Ray，美國）等人。

* 類似中國嶺南畫派的撞水、撞色、撞粉畫法。

或自我力量的專家，例如滴染畫法就是一種自古以來與偶然嬉戲的手法。

話題回到畫上，梅樹的滴染中處處帶著綠色，正好形成表面的青苔。有些地方還用筆尖加上白點環繞，顯得更逼真了。

西洋的達達主義是把偶然塑造成思想的激烈作法；日本的偶然則是穩健派，加上襯托偶然的要素，結果便是以遙控的方式管理偶然的力量。

設計師光琳給現代社會的挑戰書

這幅畫中間的河流究竟是怎麼回事呢？小時候我沒辦法把它看成河流，這或許是我頭痛的第一個原因。

我只能說這是一條既寬又窄的河流——倘若這真是一條河，應該是朝我們觀者這個方向流瀉，而遠處窄、近處寬便是運用遠近法吧！

遠近法是西洋藝術界開發的寫實手法，當時的日本還沒有這種畫法。

這或許是日本第一幅運用了遠近法的畫作。

然而河川的形狀雖然運用遠近法，河裡的水波卻完全是設計出來的圖案，那平面的剪裁可說屬於成人的世界。

我一直認為設計是成人的世界。設計師對著傻傻描繪眼前事物的寫實主義畫家投以不屑的眼神，一邊嘲笑他們，一邊考量成果、設計造形，懷抱必須完成「工作」的成熟心態，以冷靜的態度完成作品。

這種態度可能抑制作品的熱情，導致千篇一律，但反過來說，也可能走進單憑熱情無法抵達的另一個境界。

日本畫的力量或許就在於「設計」。西洋藝術是自立門戶、獨立存在；日本畫卻總是屬於日常生活的一部分，例如用來裝飾屏風、拉門、摺扇、團扇，或是和服與茶碗上的圖案。

因此基調是玩心，美感則屬於設計。擅長設計的人往往具備高超的編輯能力，沒

有緊抓不放的信條，此路不通就換個方向，總是見機行事。

或許因為光琳出生於生意興隆的大和服店，所以原本就具備設計的品味吧！

畫面正中央這條既寬又窄的河流，其實是十分大膽的設計。現實生活中根本不會

出現這樣的河流，這種形狀反而比較接近壺或葫蘆。

光琳在這個區塊當中畫滿了水紋，卻不是千篇一律的水紋，而是律動的、時不時

呈現指尖顫動的波浪線條，已經促使觀者認知到這是一條河了。

他以人類勉強能認知是河川的水紋描繪河川，像是對觀者下挑戰書。觀者凝視這

幅畫時會感覺他的畫法脫離常軌，或是超越繪畫原本描繪眼前光景的功能，彷彿形成純

粹的畫面，跳脫了鑑賞繪畫的領域，因而湧起「這樣真的沒問題嗎？」的不安。

這幅畫之所以莫名散發緊張氣氛，就是源自這種地方吧！而今日看來依舊如新、

一點也不顯老舊，正是因為這項挑戰延續至今，未曾中止。

除此之外，畫中的水紋大膽又美麗，梅花的枝條與花朵也栩栩如生。這幅畫的主

題貫穿現代，卻又和現代藝術大多缺乏技巧之處大相逕庭。

Chapter

12

俵屋宗達

〈風神雷神圖屏風〉

聆聽腦中電動留聲機的樂聲

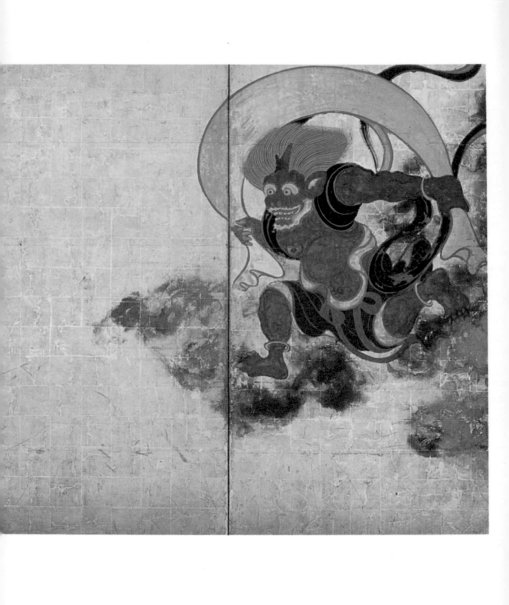

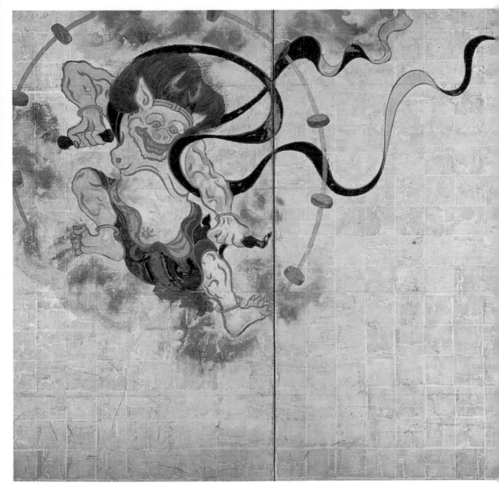

建仁寺收藏

俵屋宗達 （生卒年不詳）

俵屋宗達可說是琳派的創始人，但其生卒年與出生地等關於生平的資料卻付之闕如，也不清楚流傳至今的多數作品究竟是他個人的創作還是琳派一門代筆。

然而可以確定的是，他在十七世紀前期活躍於京都。

宗達的伯樂是知名書法家本阿彌光悅（一五五八～一六三七），宗達作畫與光悅題字的〈鶴下繪三十六歌仙和歌卷〉是兩人合作的代表作。

他之後在光悅的推薦之下，一躍而成名人。

代表作則包括〈風神雷神圖屏風〉與〈舞樂圖屏風〉等。

聽得見杜比音效

這幅畫就像電動留聲機。

用現代的說法是音響，以前則是電動留聲機。把唱片擺在留聲機上慢慢迴轉，放下金屬唱針便會傳出音樂。

當然我們眼前看的是畫，但要是把畫當作產生能量的裝置看待，那就是電動留聲機了。畢竟畫裡的人物可是「風神」和「雷神」。

這雖然是畫，原本的實物則是屏風。兩扇一組的屏風略向內彎折直立，放在寬敞的和室或是木地板房間。屏風中的風神與雷神稍微面對面，觀者則坐在和兩扇屏風等距離的位置欣賞。

我們現在只能看書裡的照片，沒什麼機會一睹真跡，然而這畢竟是屏風畫，凝視書中照片時一邊想像觀者鑑賞的情況，便會察覺這幅畫果然是電動留聲機。

兩扇屏風放在正前方的左右側，就像立體聲喇叭，聲音充滿了臨場感。

大家或許不知道,二次大戰結束後沒多久,曾經出現播放唱片的音樂會。

會場坐滿聽眾,舞台上放了一台方型的電動留聲機。留聲機一啟動,聽眾便聚精

會神地聆聽從機器流瀉而出的音樂,單純為了樂聲而感動。在物資缺乏的時代,人類

的五感更是敏銳。

但在宗達的年代當然沒有電動留聲機,音樂都是現場演奏。樂聲在演奏當下出現

而又消失,只有在場的人方能聆聽。

但是繪畫卻能流傳百世。畫家的技巧若是高超,便能將樂聲保存於畫中。畢竟那

是個人人五感敏銳的時代。

這或許就是屏風畫的起源,宗達的畫給人的此番感受又格外強烈。

欣賞這兩扇〈風神雷神圖〉時,簡直就像在聆聽唱片音樂會。

他的另一幅屏風畫〈舞樂圖〉傳來的,像是不折不扣的咚咚鼓聲。

〈風神雷神圖〉則吹奏著彷彿大型尺八的法竹,咻咻聲不絕於耳,沙啞而低沉。

除此之外,還有轟隆作響的打擊樂聲與高亢的笛聲。屏風左側畫的是雷神,笛聲

便是源自披在他肩膀、垂掛在手臂上迎風飄逸的絲帶。

而打擊樂聲的來源之一，則是風神與雷神粗壯的雙腿。雖然他們站在空中，無法踩踏地面，粗壯的雙腿卻自然發出咚咚的震動聲。

另一個來源當然是環繞著雷神的連鼓。細長的圓環上串了約莫十個類似算盤珠子的小鼓，據說正是它們轟轟作響。只要是繪製雷神的畫裡就一定會出現連鼓這項法寶，但實際構造不明，使用方法當然也不詳。不過古人會用名為波浪鼓的童玩哄小孩，其結構是扁平的小鼓兩側串上繩子，繩子上有小球，轉動小鼓的把手，左右的小球就會敲擊小鼓，不斷發出咚咚聲。連鼓的構造應該就類似波浪鼓吧！

或者因為是雷神，所以那像連鼓的東西其實類似現代的巨大同步加速器。

風神與雷神都站在黑漆漆的烏雲上，烏雲本身應該也發出了粗重的低音。在那個連電動留聲機都沒有的時代，宗達的畫簡直是自備杜比音效。對於能從這組屏風中聽到聲響的人而言，這種說法毫不誇張。

繪畫有時帶有哲學意味

雲的形狀雖然不固定，至少也是一邊維持著不固定的形狀，一邊橫向移動，清楚呈現其實雲裡隱含了不容樂觀面對未來的力量。這幅畫裡的雲單純像是顏料弄髒了畫紙，卻叫人不禁覺得這就是宗達的風格。他在另一幅屏風畫〈松島圖〉中，畫了類似從天空俯視地面般不可思議的雲朵。〈風神雷神圖〉的雲朵便和〈松島圖〉的形態相似。雖然形狀不同，雲朵移動的方式與感覺卻莫名地相像。光是看到這樣的雲就會發現這原來是宗達的畫，感覺離他更近了一點。

這幅〈風神雷神圖〉雖然沒有宗達的署名或蓋章，但自古以來一直被認定是他的真跡。我看了畫裡的雲，心想這也難怪。

然而風神跟雷神的那雙腿跟手臂未免太誇張。與其說是肌肉賁張，不如說是由岩石堆疊而成。手腳彷彿土堆，肚臍比大衣的鈕扣還大得多，跟茶碗的碗底沒兩樣，還散發如同太陽的光芒。類似光芒的放射線當然是肚臍的皺紋，但可也是以巨大的肚臍

為中心朝四周延伸的粗大皺紋。

雖然有些離題，不過以前的日本人似乎非常重視肚臍。對現代人來說，肚臍不過是出生時繼承的過往遺產，不過以前的日本人似乎非常重視肚臍。對現代人來說，肚臍不過是人體的中心，非常害怕肚臍會被雷神奪走。因此看到畫裡強而有力的肚臍，我們便能明白古人的思想。

右邊的風神雙手拿著像是捲起來的白色布巾，彷彿在跳繩，這條布巾看起來就像是表演韻律體體操用的絲帶。

但這應該是風神的法寶──風袋。

寫到這裡才想起來，風袋的日文不僅可念作「kazebukuro」，還能念作「fu-tai」，我們小時候常常用到這個詞。

因為「風袋」指的就是空袋（kara-no-fukuro）。以前的零食等商品都是秤斤秤兩地賣，為了避免偷斤減兩，往往會先測量空紙袋的重量，裝好商品後再秤一次，並扣除紙袋的重量。

有些老闆是在放上紙袋時就會把指針歸零，有些則是目測個大概，如果袋子是一百錢重就把商品多裝個百來錢。總之這時候盛裝商品的袋子也叫作「風袋」（fu-tai），秤重時絕不會忽視它的存在。

換句話說，風袋就是空袋。風神拿著風袋其實是很哲學的問題。

然而寫到這裡，我又想到不管是空袋或風袋，不標示日文讀音就會弄混：空袋既是空空如也的「kara-no-fukuro」，也是裝著天空的「sora-no-fukuro」：風袋既是盛裝零食的「fu-tai」，也是風神手上的「kazebukuro」。

轉念一想，它們其實是一模一樣的，這一點也很哲學：空袋裝著天空，天空代表空無一物：風袋是空袋，所以風神手裡拿著的是空盪盪的袋子。

這幅畫裡的風神擺出類似韻律體操選手的姿勢，手裡拿著的正是這種風袋。至於要怎麼念，就隨各位的喜好了。

總而言之，西方的理性主義到這種境界開始空轉，無法發揮作用。

風神手裡的袋子裝的是風的源頭，稍微打開袋口就會颳起風來。這還算是合理的

解釋。然而風的源頭是什麼呢？是空氣。所以袋子裡是空的。但風袋正是風神的法

寶，偶爾打開袋口就有風吹出來。

看著畫裡風神的臉，實在不覺得他具備這種超能力，但這就是宗達筆下的風神。

他畫的不是菁英，而是四處可見的人物——雖然不知道這個四處是何處，但總之是個

力大無窮的中年男子，而且還畫得像是由石頭與土塊所組成的壯碩男人。所謂的超能

力大概就是這麼一回事吧？

這裡的風神沒有超能力，卻具備理性主義無法解釋的各種神力。

「風神、雷神」為何是妖怪？

我不太熟悉神明的樣貌，不過這組屏風上畫的風神和雷神仔細一看卻很像妖怪。

把人形容成像「妖怪」，聽起來彷彿對方是個大壞蛋。特別是「像妖怪一樣」

這類說法，讓人印象更差，要是直接指稱對方是妖怪，反而有種無可奈何、只好摸摸鼻子認了的感覺。

然而妖怪跟神明之間又有什麼樣的關聯呢？

「那個人就跟菩薩一樣。」

這樣聽起來對方應該是個非常溫柔的好人。然而當事人聽到這樣的形容可能反而很失望，好像自己是個存在感薄弱、不懂得拒絕的人。

畢竟令人印象深刻的往往不是溫柔的好人，而是恐怖的壞人。

對於溫柔善良、也就是理所當然存在的好人，我們的確無須多加費心，但粗暴危險的人要是不時時小心提防，可能就會對自己不利。所以叫人放在心上的不見得一定是好人，反而是壞人。

「那個人十分引人注意。」

這種形容有時隱含「那個人其實很壞喔！」的意思，說好聽一點是「狂野」。

從「狂野」這樣的用詞即可得知，事事好當然最好，但現實生活中總不免混雜了

些許邪惡——人心其實反而渴求少許的邪惡。因爲沒有邪惡襯托不出善良，所以我們才需要一點邪惡。

這就像做菜時加糖提味，或是吃西瓜時撒鹽好變得更甜。

正因如此，神明當中也有妖怪。這種妖怪不是「像妖怪一樣」而已，而是不折不扣的妖怪。爲了讓世人明白人世間不可能沒有蠻橫、暴力、突然、偶然等要素，才會出現這些妖怪。

所以風神、雷神雖然是神明，卻有著妖怪的面貌。

風神頭上有一隻角，雷神有兩隻角。角是暴力、武器、蠻橫的象徵，雷神頭上卻多達兩隻。而打雷是源自電流，所以雷神的兩隻角或許象徵電極，但是否眞是如此可得請教專家了。

從各種角度欣賞這組屏風，果然會讓人覺得是台電動留聲機，看著看著，腦海中就轟隆作響。儘管直接測量這幅畫的分貝一定是零，然而觀者腦中卻會自然出現震耳欲聾的聲響，這正是只有心靈的耳朵才聽得到的電動留聲屏風。

與謝蕪村

〈鴉圖〉

何謂文人畫的魅力？

與謝蕪村

（一七一六～一七八三）

與謝蕪村是與松尾芭蕉（一六四四～一六九四）齊名、江戶時代極具代表性的俳句大師，同時也是文人畫的旗手，出生於攝津國（現在的大阪府）。

他曾在江戶學習俳諧，之後走遍京都、讚岐各地，又到東北等地流浪，創作不輟。如今他雖然是以俳句大師的名號流芳百世，當時維生的手段卻是繪畫。

以中國的「南宗畫」為理想的蕪村，透過與文人畫大師池大雅（一七二三～一七七六）的交遊，在晚年建立起自己的畫風。《十便十宜圖》便是他和大雅合作的成果。

而這幅〈鴉圖〉原本是一對作品〈鳶・鴉圖〉中的一幅，也是他晚年的代表作之一。

聽得見畫中的對話

畫裡的兩隻烏鴉應該是夫妻吧？

也可能是朋友、同事或是偶然遇到的陌生人。不過我想來想去，還是覺得排排站的這兩隻烏鴉是夫妻。但既然是鳥類，應該說配偶吧？

「好冷喔！」

「嗯。」

「下雪了呢！」

「嗯。」

「風停了呢！」

「嗯，停了。」

「晶子不知道在做什麼？」

「在加班吧。」

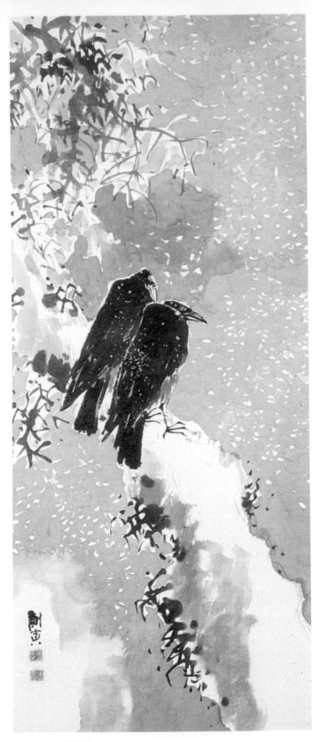

「她昨天也好晚才回家。」

「她也到這年紀了。」

「不知道她吃過晚飯了沒？」

「天曉得。」

雖然我並不是真的聽到，但這兩隻烏鴉散發的氣氛卻令我想像出這番對話。

這些都是我自以為的想像，所謂人類的想像力，就是會想立刻找出跟對方的相似之處。

其實不只人類，所有生物都有一樣的習性。找出相似點並加以套用可以說是發揮想像力，不過有時也可能是誤會一場。

麻雀看到田裡的稻草人會落荒而逃便是出於誤認，也就是發揮了人類口中的想像力。結果其實是一樣的。

人類可能是因為大腦較其他動物發達，於是發展出這類誤認的情況——亦即所謂的想像力。像我很怕狗，所以晚上在昏暗的街道上看到垃圾袋或是其他東西，老是看

成狗。不但覺得樣子像狗，還覺得牠蠢蠢欲動。但是眼前只剩這條路，自己好歹也已

經是個大人了，於是鼓起勇氣踏出腳步，這才發現原來是垃圾袋而不是狗。

畫畫的原理也相同。紙上筆畫的線條跟滲開的墨水在我們眼裡組成了人或鳥，這

種原理其實就是誤認，說好聽一點則是想像力。

而人類筆下所謂的好畫，就是盡量擴大誤認這回事。

「留白」所畫成的「雪」更像實物

這幅畫裡的烏鴉當然好，不過我更喜歡雪。畫家在白紙上用淡墨刷出背景，適當

安排留白之處而形成了雪。如同前面提到的對話，風停了之後，濕雪紛紛。這種飛舞

和四散的感覺難以言喻，無風的日子所下的雪的確是這副模樣。

但是留白形成的雪為什麼比用白色顏料畫的更寫實呢？

一般來說，畫雪不會採用留白這麼麻煩的方法，而是會用白色顏料點出白雪。先用淡灰色刷出背景，再畫上零星的皚皚白雪。雖然現在一時舉不出例子，不過我看過好幾幅這樣的畫。相較之下，蕪村的畫法遠較塗白法更貼近實際的風景。

對了，畫裡就有可供比較的對象——看看烏鴉背上的積雪。也許蕪村當時想統一使用留白的畫法，可惜沒辦法。

因為背景空無一物，所以才能集中注意力在筆尖上好留白，然而要畫烏鴉背上的雪就一定得先畫好烏鴉。而且這幅畫沒有焦點，因此一定得強調烏鴉才行。要是畫烏鴉時還把注意力放在留白上，關鍵的烏鴉可就畫不好了，應該要一氣呵成的羽毛要是畫到一半還得為了畫雪而留白，下筆時便會分神而導致兩邊都不像樣。

蕪村應該有著這樣的考量，所以才會先畫好烏鴉，只有烏鴉背上的積雪是用名為胡粉的白色顏料補上的。

但是這裡實在讓人怎麼看怎麼介意。

留白的雪是白紙本身的顏色，烏鴉背上的積雪則是白色顏料畫的，只有這裡的顏

色略微不同，令人耿耿於懷。此外塗白的雪還小了點又硬了點，感覺也不一樣。

下筆的氣勢大概有幾分弱了吧？

仔細觀察會發現，使用白色顏料的部分不僅是積雪，烏鴉羽毛的輪廓也有幾條細細的白線。或許積雪是用畫白線的筆補上的，所以雪的顆粒才會變小。

然而根本問題不是白色不一樣或是雪的顆粒不統一，而是雪本身的氣勢不同了。

背景留白的成果彷彿真實世界中飛舞的白雪，烏鴉背上的積雪看來卻僅是白點，沒有飛舞的感覺。

畫家畫到這裡時，大概已經失去描繪自然雪景的氣力了。心想差不多該是完成這幅畫的時候，所以才在黑色烏鴉的背上補了白雪，這種心態使得這些白點無法成為自然的積雪，而僅僅是白點罷了。

相較之下，背景的白雪果然賞心悅目多了。畫家以淡墨描繪背景的同時，一邊不經意地留白，形成頗為寫實的雪景。雖然不知道他是四處留白的當下才發現這種手法，還是早就發明這種畫法，總之在一邊上色一邊享受留白的快感當下，畫紙上逐漸

營造出雪花紛飛的空間。

簡而言之，這幅畫中的雪不是用白色顏料畫成，而是留白的結果。這種畫法形成自然紛飛的雪景，顯得分外具有透明感。

留白這種不便的畫法消除了必須畫雪的企圖心，企圖心一旦消失，心靈也隨之變得清淨純真。在這種情況下，畫家本人作畫時心情舒暢，觀者看了畫也會覺得舒服，甚至感受到畫家為了畫雪，不惜採用如此不便的畫法。

何謂文人畫的魅力？

蕪村是文人畫大師。

文人畫是文人業餘的愛好，也就是門外漢所畫的畫。叫門外漢「大師」很奇怪，這卻也是文人畫有趣的地方。

不見得所有領域都是職業的才厲害。職業畫家雖然是具備素人畫家所不及的長處才得以成為職業級，素人畫家卻保留了職業畫家所捨棄的力量、為了成為職業畫家而抑制的力量。因此一旦當上職業畫家就無法回到素人畫家的境地，這便是職業畫家的極限。

以我自己為例，高中時為了練就寫實的工夫，一直練習石膏素描練到都膩了。然而學會了之後就算想拋棄寫實的技法，身體也忘不了。只會受到練成自然反應的寫實技法所束縛，再也無法隨意揮灑。

這就是職業畫家的悲哀。

但因為這樣就判斷素人畫家比較好又太武斷了。素人畫家畢竟還是有其業餘的鬆散之處，和職業畫家相比，總會因而感到自卑，而在努力克服、嘗試貼近職業畫家的過程中，這種缺點的影響便會逐漸消失。

然而有時素人畫家會業餘到超乎想像的地步，成為凌駕職業畫家的「超級素人畫家」。這是指毫不在意職業畫家的專業畫法，憑靠自己的感覺勇往直前、直到極限。

另一方面，職業畫家要是專心一志在繪畫上，跨越巔峰的結果便是成為超級職業畫家。

超級素人畫家跟超級職業畫家雙方可說不分高下。

看著蕪村的畫，我心想他的文人畫當然有些二業餘的鬆散，但並不至於過度鬆散，而是克制在適當的程度，也因此總讓人覺得有些不足。雖說是文人畫，所以不能強求，然而不強逼自己到極限的結果，是醞釀出了獨特的柔和氣氛。

這幅〈鴉圖〉是樹木等處顯得有些不足。積雪的樹木很寫實，上面積的雪看起來卻濕漉漉的，似乎有點融化了。這與其說是蕪村刻意描繪有點融化的濕雪，不如說是他這位素人畫家揮毫而自然產生的結果。

這種時候職業畫家就不一樣了。他們因為只有繪畫這條路，不能半途而廢，有時把自己逼到絕境、排除一切鬆散後，屬害之處便能顯現出來。

但凡事也不是屬害就好，這就是文人畫的價值所在。

文人畫的趣味在於文與畫，也就是展現書法與繪畫兩者同源。

毛筆沾墨，在白紙上畫下線條，這些線條組成文字就是書法，形成物體就是圖畫。工具一樣，原理也相同，唯一的差異是執筆的動作不同。

我們日常生活用的文字本就是源自繪畫，漢字保留了濃厚的象形文字色彩，把字寫大就成了能像畫一樣欣賞的「書法」。表音文字的字母無論如何做不到這一點。

此外，文人畫與書法一樣是使用毛筆和墨水。所以其實不只文人畫，水墨畫中的風景和人物處處都有三點水、辵字邊、木字邊和寶蓋頭等文字的要素。書法當中也有樹木、枝條與森林等，還有飛鳥和落雨。

所謂文人畫的文人，就是穿梭在這兩個世界的人。

圓山應舉

〈藤花圖屏風〉

畫筆的冒險程度沒有絕對的數值

圓山應舉

（一七三三～一七九五）

圓山派的特色是如同寫生的畫風，始祖便是以寫生畫聞名的圓山應舉。他生於一七三三年，丹波國（現在的京都府）人。

他前往京都之後，首先師從狩野派的石田幽汀，之後逐漸在寫生畫領域建立起獨特的畫風。中國繪畫與琳派（請見一六四頁）也是他學習的範本，到了晚年則接二連三創作了屏風畫與拉門畫等大型作品。

他的畫在京都極受歡迎，許多人紛紛拜他為師，形成了圓山派。

代表作除了〈藤花圖屏風〉，還有〈雪松圖屏風〉等。

畫家在屏風上與「金箔」的搏鬥

好美的藤花。

然而究竟是藤花比較美，還是畫本身比較美，就難說了。

這便是繪畫的趣味，尤其描繪大自然的繪畫是建立在大自然與繪畫雙方的力量之上，因此更是有趣。現代繪畫的特徵在於只想憑靠繪畫本身的力量。但是為什麼要刻意讓繪畫的力量獨立呢？現代美術的現況就是回首過去已經不明白當時的動機了。

儘管如此，藤花還是十分美麗。

如果說不知道是藤花比較美還是背景的金箔比較美，對畫家似乎太失禮了。然而這幅金箔畫的尺寸實在驚人，寬一公尺五十六公分，長三公尺六十公分，而且還是兩幅畫。本書僅刊載了其中一幅，透過印刷或許又更難感受其規模，但只要站在真跡面前，肯定會先被整面金箔的氣勢所震懾。就算再薄，這麼大面積的金箔集中起來應該足以打出一只戒指了吧？

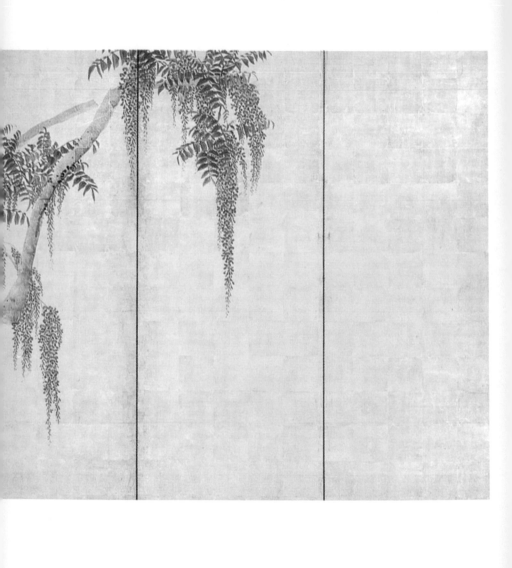

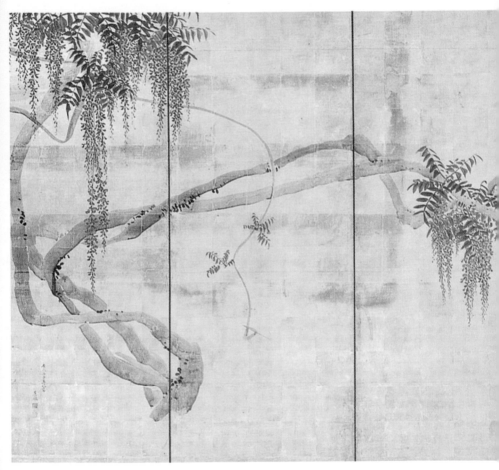

金子的缺點是總叫人忍不住朝邪惡的方向聯想。

但金色同時也是美麗的顏色。在純真的兒童眼中就是單純地賞心悅目，大人才會忍不住聯想到金錢。有時金錢的念頭不斷擴張，掩蓋了金箔之美，便會出現所謂的「守財奴」。

另一方面，有些人則是只看見金錢的那一面，打從心底輕視金箔，認為只有暴發戶才會喜歡。無論是崇拜或藐視金箔，都是受到金錢迷惑所致。

所以說，金箔是非常難駕馭的畫材。

如果鑽石也能當作畫材，應該比金箔更難駕馭吧？但這是題外話了。

雖然是題外話，我們畢竟還是無法無視金錢。兒童能單純由美觀的角度欣賞金箔，而我們成年人就算懷有赤子之心，也無法變成小孩。

看到貼了金箔的金屏風或拉門畫，我總是會想到這些事。畫家面對貼好金箔底的畫紙，同時和金箔之美與金價對抗。我想像畫家心中一定非常緊張——畫材這麼貴，要是畫錯了怎麼辦？

其實我並不知道金箔到底值多少錢，不過畫家終歸打贏了這場仗，才創造出這幅名畫。

但是打輸了應該會很慘吧？下筆時緊張到手指僵硬，活生生的樹幹硬是畫成了木塊。心底暗叫不妙之際，下一筆線條卻更加生硬。自暴自棄之餘，整幅畫也就變得不倫不類了。

畫壞的作品該怎麼處理呢？就算失敗了，畢竟已經貼好高價的金箔當底，這種時候應該會把沒畫到的地方割下來繼續用吧？

當然這也是題外話。

應舉的這組屏風又是如何呢？他是贏了金箔底還是輸了呢？

我認為是小幅勝出，或說平手，抑或難分勝負，最後得交由裁判判定。

所謂裁判判定贏，是指乍看之下的美無庸置疑，首先讓人享受到賞心悅目的快感，接著才慢慢開始思考究竟是藤花、畫本身還是金箔，讓人覺得這是一幅好畫。

有些畫會因為筆力驚人而令人忘卻底部貼的是金箔，這幅畫卻並非如此。畫面展

示了金箔之美，藤花卻同時提醒觀者這是一幅畫。這或許也是一種才能。

不可否認的是，金箔的氣勢還是稍微壓倒了繪畫，顯得藤花有點太安分了。

安分當然不是壞事，藤花本身的確安安分分地遵從萬有引力，垂掛在枝頭。畫家

無意打破這項常理，所以儘管有點僵硬，卻因為藤花本身的美麗而救活了這幅畫。換

句話說，是大自然的力量拯救了這幅畫，這應該是應舉平常經常寫生的緣故。

畫筆的冒險創造賞心悅目的繪畫

最重要的是，藤樹的枝條舒緩了金箔所醞釀的緊張氣氛。藤樹基本上是類似地錦

的攀緣植物，或許並沒有所謂樹幹的部分，整棵樹就像枝條一樣，所以才會搭棚子讓

枝枒生長。畫裡像樹幹卻是枝條的部分非常隨意地橫向伸展，而且畫家的畫法看來是

斜拿著大筆，充分利用筆腹拉出黏膩滑溜的線條，這種「隨便」的感覺解放了觀者的

心靈。

「隨便」聽起來似乎不是好事，但人們的心靈畢竟還是需要一定的自由。依照無法變通的規則來管理的社會，不會產生任何創新的事物。這幅畫原本差點跟隨著金箔的規則，卻因為這些黏膩滑溜的線條而出現了些許彈性。

其實這藤樹枝條的畫法非常厲害，仔細觀察老藤樹就會知道真是如此——切斷老樹的枝枒會發現剖面不是圓形，而是有點類似寬麵條；有些地方細一點，有些地方扭曲旋轉，一邊橫向攀附生長，因此正適合撇用筆腹的畫法。

枝枒應該是應舉最緊張、也是賭上一把的地方吧！

寫實的藤花是應舉的拿手好戲，反而能掩飾失敗。日本畫下筆當然要一氣呵成，但是像藤花這種纖細的花串則可以一邊畫一邊修正。

反過來說，枝條的部分幾乎是一鼓作氣。如果是一筆一筆重疊而成，那就是單純的描繪而非繪畫了。這種畫法就像定存，或是把找錢時收到的一塊錢一點一滴存起來再拿來請客，要是被人看到那掏銅板付帳的樣子，可就一點也沒有大方請客的慷慨

了。這種時候果然還是得爽快地簽帳或拿出大鈔說不用找了，才有請客的架勢。

所以站在貼滿金箔的畫紙前，拿起沾滿顏料的毛筆，畫家有時就要有武士切腹般的覺悟——一旦動手就沒有退路，大家都在看，人生到此為止。

接著畫家手上的大筆朝金箔一揮，在心裡對自己喊話：這就跟之前畫畫一樣，不過是小事一樁，金箔這種東西再買就有了。同時移動筆腹，就像在內心撫摸老樹的枝條。

一邊畫一邊欣賞完成的枝條那柔軟的感覺，這樣的畫法出乎意料最適合藤樹的枝條。有時彎曲枝枒，有時翻轉過來，或停頓或連綴，最終完成了橫向舒展的枝條。

我眼中最賞心悅目的就是枝條交叉的地方。先是用粗線大致連結，空隙處再用粗筆俐落銜接。其他細節也毫不遲疑，任由畫筆自在移動。

看了藤花就能明白，應舉的手法實在非常細膩。這麼在意細節的人，卻在畫枝枒時選擇放鬆，以免畫面淪為呆板。原本緊張的心情舒展開來，枝條也隨著黏膩光滑的線條伸展開來。

這可說是應舉發揮的最大勇氣了。雖然還是有些拘泥形式，但依舊感受得到他勇

於冒險的精神。

果然賞心悅目的畫都是畫家冒險的成果。表面上的冒險也只營造表面的效果，真正的冒險反而不爲人知。冒險的程度並沒有絕對的數值，有些人的大冒險在他人眼中或許只是小小的嘗試，然而鼓起勇氣挑戰明知會失敗的事，心情仍舊會因爲完成挑戰而感到舒暢。

單看外觀可能感受不到畫家的賭注有多大，或是根本視爲理所當然。然而畫家下定決心挑戰的畫作中，透明舒暢的部分一定會有股乾脆痛快的氣勢。這應該就是因爲畫家選擇了冒險的作法。

最近這樣的繪畫難得一見。大家都以危險爲由，放棄冒險，光用安全的技巧填滿畫面。這種畫當然也很偉大，卻叫觀者看了胸口發悶。畢竟畫紙上毫無一較高下的冒險空間。

其實應舉筆下多半是這類的畫。畫作本身非常壯觀，至於看了舒不舒服就有待討論了。

這幅畫如果全部用藤花的畫法塡滿，恐怕就沒這麼賞心悅目了。這是畫家本身創作欲的問題。有的人要一筆一筆細細塡滿才滿意，也有人覺得這樣令人窒息而想加以突破。而應舉終究在這組金色屛風面前擺脫了這股緊張的氣息。

後記

記得撰寫這本書的時候，我正在寫電影〈利休〉的劇本，或是已經寫完了。總之我當時正因為劇本一事和敕使河原宏導演合作，那還是我第一次從事這類工作。

我不但是第一次寫劇本，更是第一次著眼比明治和江戶時代更為久遠的安土桃山時代。所謂的命運，究竟會帶領我們走向何方實在難以預料，至於命運的細節在此就不贅述了。

但是要描寫利休，不但得提及秀吉等人，藝術方面還會出現織部和等伯等大家。

我雖然以寫文章維生，卻喜歡看圖鑑或畫冊，不擅長閱讀純文字的資料文獻，因此有一部分是在這項工作的壓力之下，才真正開始欣賞織部陶器與等伯的水墨畫等藝術傑作，並為之感動。

那是我第一次領悟日本美術之美。我對自己以前從未正視這些藝術品感到有些焦躁，與此同時卻也十分開心。

雖然我是偶然因為工作的機緣而接觸這些藝術品，但仔細想想，其實自己早就已經培養出欣賞的眼光。之前在路上觀察時，透過鏡頭徹底觀察到社會上與街頭無人注意的部分，結果自己覺得有趣的本質恰巧就是先人命名為「侘寂」之處——當我發現這項事實時十分驚訝。

過去我總覺得日本美術等和日本文化有關的事物老舊陳腐而避之唯恐不及，沒想到不知不覺中，內心居然萌生和日本文化相通的感受。這一點實在非常重要，我正是因此才能從事這份工作，深入鑽研利休那個時代。

我想之所以會有這樣感受，根本上就在於自己崇拜藝術的心態已經全然消失。儘管藝術本身不會消失，我崇拜藝術的心情卻消失殆盡。

在此之前，我是如此強烈地崇拜藝術。當時我才二十多歲，創作如同使命占據我的內心，導致我眼裡只看得見藝術。然而當我實現了使命之後，藝術就從我眼前消失

得一乾二淨。

這或許是我撥雲見日時揮去的第一朵雲，而從事路上觀察時又揮去了第二朵蒙蔽雙眼的雲。不僅如此，我還透過撰寫〈利休〉劇本一事接觸到等伯、雪舟等以前只在教科書上看過的日本美術人物，並且真心愛上了。

這是我自己接觸日本美術的情況。老實說，在這個時代想要接觸日本美術並非易事，然而社會環境與媒體多樣化大幅發展，或許讓人不需要再繞遠路了。

總而言之，這是我第一本記錄觀賞日本美術心得的書，和之前另一本介紹西洋名畫的書採用了相同的形式，那也是我首部以平易近人的口吻講解名畫的著作。而這本書則是趁著前一本剛結束、餘韻未盡時完成的。

此書成為我和山下裕二先生一起用心經營「日本美術應援團」的契機。他是室町時代日本美術的專家，我又因為和他合作而得以透過繁複的步驟揮去眼前的其他雲朵。換句話說，我不再是新鮮人，而是稍稍涉足了專家的世界，了解到具備基礎知識後再欣賞的樂趣。

只是江山易改，本性難移，這本書仍舊是我以新鮮人的角度寫成的。最近回顧過去的文章，發現經過一番歷練之後，我寫作的口吻也從不苟言笑轉爲自在逍遙了。

二〇〇五年九月二十一日

赤瀨川原平

參考文獻

雜誌

《葛飾北齋》（週刊 ARTISTS JAPAN 3）

《歌川廣重》（週刊 ARTISTS JAPAN 21）

《喜多川歌麿》（週刊 ARTISTS JAPAN 6）

《鈴木春信》（週刊 ARTISTS JAPAN 43）

《東洲齋寫樂》（週刊 ARTISTS JAPAN 11）

《雪舟》（週刊 ARTISTS JAPAN 7）

《長谷川等伯》（週刊 ARTISTS JAPAN 25）

《尾形光琳》（週刊 ARTISTS JAPAN 4）

《俵屋宗達》（週刊 ARTISTS JAPAN 15）

《與謝蕪村》（週刊 ARTISTS JAPAN 16）

《圓山應舉》（週刊 ARTISTS JAPAN 14）

《藝術新潮》一九九三年三月號〈特集・廣重所保存的日本風景〉

書籍

菊地貞夫，《北齋 富嶽三十六景》，保育社。

德力富吉郎，《東海道五拾三次》，保育社。

中村眞一郎、小林忠、佐伯順子、林美一，《春信 美人畫與春宮書》，新潮社。

仲町啓子，《光悅・宗達》，小學館。

《琳派美術館1》，集英社。

西本周子，《光琳・乾山》，小學館。

稻垣進一編，《圖說 浮世繪入門》，河出書房新社。

辻惟雄審訂，《日本美術史》，美術出版社。

高階秀爾審訂，《西洋美術史》，美術出版社。

（本書初版於一九九三年九月由日本河童書籍刊行）

國家圖書館出版品預行編目資料

巨匠的風情：日本名畫散步／赤瀨川原平著；
　陳令嫻譯 . -- 初版 . -- 新北市：遠足文化，
　2021.02
　　面；　公分 .
　　ISBN 978-986-508-084-6（平裝）

　1. 東洋畫　2. 藝術欣賞　3. 日本

946.17　　　　　　　　　　　　　　109021707

巨匠的風情：日本名畫散步
名画読本　日本画編　どう味わうか

作　　　者 —— 赤瀨川原平
譯　　　者 —— 陳令嫻
編　　　輯 —— 林蔚儒
總 編 輯 —— 李進文
執 行 長 —— 陳蕙慧

行銷總監 —— 陳雅雯
行銷企劃 —— 尹子麟、余一霞、張宜倩
美術設計 —— 謝捲子
內文排版 —— 張靜怡

社　　　長 —— 郭重興
發行人兼
出版總監 —— 曾大福
出 版 者 —— 遠足文化事業股份有限公司
地　　　址 —— 231 新北市新店區民權路 108-2 號 9 樓
電　　　話 —— (02) 2218-1417
傳　　　真 —— (02) 2218-0727
郵撥帳號 —— 19504465
客服專線 —— 0800-221-029
客服信箱 —— service@bookrep.com.tw
網　　　址 —— https://www.bookrep.com.tw
臉書專頁 —— https://www.facebook.com/WalkersCulturalNo.1
法律顧問 —— 華洋法律事務所　蘇文生律師
印　　　製 —— 呈靖彩藝有限公司

定　　　價 —— 新台幣 380 元

初版一刷　西元 2021 年 2 月
Printed in Taiwan
有著作權　侵害必究

<<MEIGATOKUHON NIHONGAHEN DŌ AJIWAUKA>> by Genpei Akasegawa
© Naoko Akasegawa, 1993
All rights reserved.
Original Japanese edition published by Kobunsha Co., Ltd.
Traditional Chinese translation rights arranged with Kobunsha Co., Ltd.
through AMANN CO., LTD., Taipei.